LA MANO Y EL PIE

FORMA – PROPORCIÓN – GESTO Y ACCIÓN

Giovanni Civardi

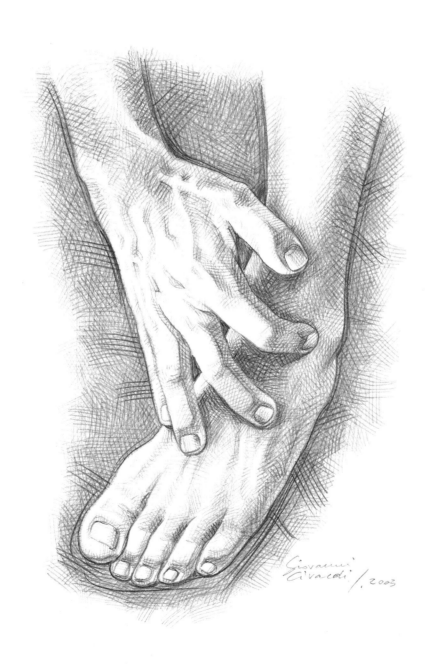

DRAC

Giovanni Civardi nació en Milán en 1947. Tras dedicarse a la ilustración y la escultura, desde hace muchos años se ocupa de anatomía para artistas y dirige cursos de dibujo de la figura humana.

L'art se fait avec les mains. Elles sont l'instrument de la création, mais d'abord l'organe de la connaissance
Henri Focillon

El pescador de perlas no teme al fango

... quien no es capaz de sentir ni estupor ni sorpresa está, por así decirlo, muerto: sus ojos están apagados...
Albert Einstein

Los dibujos reproducidos en este libro representan a modelos que han dado su consentimiento o personas bien informadas: cualquier posible parecido con otras personas es puramente casual.

Editor: Jesús Domingo
Coordinación editorial: Lorenzo Sáenz
Traducción: Joaquín Tolsá
Revisión técnica: Dr. Alberto Muñoz Soler

Publicado originalmente en italiano por Il Castello S.r.l., Trezzano sul Naviglio (Milán), con el título de: *La mano e il piede. Forma - Proporzione - Gesto e azione*.

Primera edición: 2006
Segunda edición: 2008

Copyright © 2004 *by* Il Castello S.r.l., Milán (Italia)
© 2006 de la versión española
by Editorial El Drac, S.L.
Marqués de Urquijo, 34. 28008 Madrid
Tel.: 91 559 98 32. Fax: 91 541 02 35
E-mail: info@editorialeldrac.com
www.editorialeldrac.com

ISBN: 978-84-96550-42-1
Depósito legal: M-42.621-2008
Impreso en Top Printer Plus, S.L.L.
Impreso en España – *Printed in Spain*

ÍNDICE

INTRODUCCIÓN

Car les mains ont leur caractère
C'est tout un monde en mouvement
Paul Verlaine

Mais les mains sont un organisme compliqué, une delta où
beacoup de vie, venue de loin, conflue pour se jeter dans le grand courant de l'action
Rainer Maria Rilke

Todo el mundo sabe que las manos humanas tienen un aspecto global algo distinto de individuo a individuo, atribuible a los tipos conocidos como mano corta, larga, cónica, en forma de espátula, fuerte, débil, etc., y así la forma de los dedos y de las uñas. La mano, además, la modela y "marca" también la función que desempeña con mayor frecuencia: por ejemplo, la mano que suele actuar vigorosamente es más gruesa que la que menos trabaja, también en una misma persona. La quiromancia y la quirognomía se sirven en gran medida de estas otras menudas observaciones, pero, más científicamente, también el médico estudia la mano "patológica". En el proceso evolutivo, el desarrollo del pulgar oponible a los otros dedos es ciertamente uno de los aspectos más característicos de la especie humana, porque las manos, libres de las tareas de la locomoción (convertida en bípeda y erecta), se han adaptado con pleno éxito a las funciones de presa y de manipulación.

No sorprende, por tanto, que la mano siempre haya sido considerada como uno de los elementos del cuerpo humano más ricos de significados, también simbólicos. Si se hojea cualquier libro que narre la historia de las artes, se encontrará reproducida alguna imagen de pintura rupestre prehistórica donde, con frecuencia, son reconocibles las huellas de manos: las de Gargas (sur de Francia), por ejemplo, tienen, con su misterio, un gran poder de evocación.

Y después, ¿cómo pasar por alto el significado del "gesto", además de en la vida, también en la representación artística? Manos que indican, rozan, estrechan, bendicen, declaman, rezan, trabajan, ofrecen... y con ello sugieren los más diversos y sutiles sentimientos humanos. Cada época (y, quizá, cada gran artista) las ha expresado con características formales suyas propias: piénsese, por ejemplo, en las diferencias entre una mano "gótica", una mano "renacentista", una mano "cubista"..., o bien entre una mano "vivida" de Rodin, de Caravaggio, de Rembrandt o de Schiele.

De todo el cuerpo humano, pues, es fácil comprender por qué se considere habitualmente que la mano y el pie sean las partes más difíciles de representar de modo eficaz en el dibujo, en la pintura o en la escultura. Y ello debido a su complejidad y a la gran variedad de posturas que pueden asumir. Bajo el aspecto de la complejidad la opinión está, ciertamente, bien fundada. Y sin embargo, si uno se ejercita en observar con atención e inteligencia (y, ¿por qué no?, con amor) estas regiones corporales y se aprende su estructura fundamental que gobierna su forma y su movimiento, no me parece de verdad que las dificultades sean insuperables...

En este pequeño libro, de manera parecida a los que lo han precedido en la misma serie editorial, he intentado distribuir en los breves capítulos algunos de los elementos fundamentales útiles para guiar al lector a iniciar un proceso de observación de la mano y del pie, y de sugerir algún tema de consideración o de ejercicio que le pueda servir de ayuda al dibujar (en un primer momento, de manera "objetiva" y realistamente plausible, pero después cada vez con mayor independencia y libertad de estilo personal) estos componentes tan expresivamente significativos del cuerpo humano.

LOS INSTRUMENTOS Y LAS TÉCNICAS

Para dibujar la figura humana y partes de ella (en nuestro caso, las manos y los pies), ya sea para hacer rápidos esbozos, o bien para estudios más elaborados, y sobre todo si se trabaja del natural, se pueden emplear los instrumentos más sencillos y conocidos: los lápices, el carboncillo, el pastel, la pluma y la tinta, la acuarela, el rotulador, etc.

Cada uno de ellos, sin embargo, producirá efectos diferentes, no sólo en base a los caracteres específicos de materia y de técnica, sino también en relación con las características del soporte sobre el cual se utiliza: papel liso o de grano grueso, cartulina, papel blanco o teñido, etc. Los dibujos reproducidos en esta página y en la siguiente han sido trazados recurriendo a algunos instrumentos de uso común, pero todos adecuados para representar, con eficacia y buen efecto, las regiones del cuerpo humano de las que nos estamos ahora ocupando.

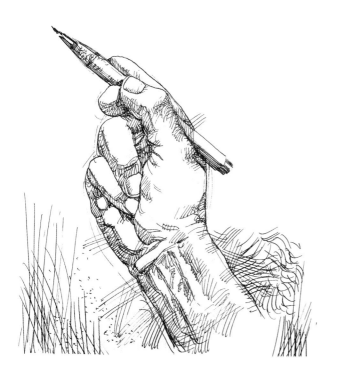

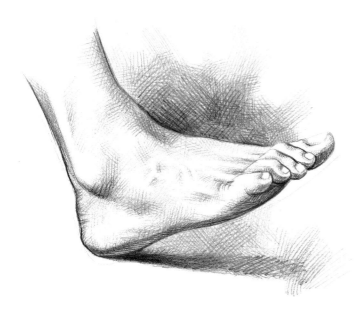

Pluma y tinta

La tinta la emplean con frecuencia los artistas. Puede extenderse, bien con el pincel, o bien con la plumilla, pero se consiguen efectos particulares empleando, por ejemplo, caña de bambú, plumillas de punta gruesa, plumas estilográficas, estilógrafos, rotuladores, bolígrafos. Las intensidades tonales se gradúan, normalmente, cruzando de forma más o menos tupida los trazos de plumilla y, por eso, es aconsejable trabajar sobre papel o cartulina más bien lisos y de buena calidad, para evitar deshilachados de la superficie y absorbimientos irregulares de la tinta. Las eventuales manchas de tinta o trazos equivocados se pueden corregir o eliminar rascándolos delicadamente con la hoja de un bisturí o una cuchilla de afeitar.

Lápiz

El lápiz es el instrumento empleado más habitualmente para cualquier tipo de dibujo, porque ofrece especiales características de espontaneidad expresiva y de comodidad de ejecución. Puede usarse para dibujos muy elaborados, o bien para pequeños estudios y breves esbozos de referencia para estos últimos son adecuadas las minas finas (diámetro: 0,5 o 0,7 mm), mientras que para los primeros se pueden elegir grafitos de diámetro mayor y de graduaciones más blandas. El grafito en barra, de hecho, ha de manejarse introduciéndolo en portaminas especiales con pulsador e, igual que los lápices de grafito (es decir, minas de grafito recubiertas de madera), se gradúan según su consistencia: desde 9H, muy dura, que realiza trazos tenues y pálidos, hasta la 6B, muy blanda, que realiza fácilmente trazos gruesos y oscuros.

Carboncillo

El carboncillo es, quizás, el medio ideal para los estudios de figura del natural, porque se controla muy bien en la aplicación de los tonos y permite lograr también una buena nitidez en los detalles: de todos modos, debería utilizarse con "soltura", concentrando la atención sobre la consecución global de las masas tonales y volumétricas. De este modo puede expresar sus mejores cualidades de instrumento versátil y sugerente. Se puede usar tanto el carboncillo en barra como el lápiz de carboncillo, prestando atención, en todo caso, a no ensuciar el folio. Los trazos de carboncillo se funden y se matizan o difuminan frotando ligeramente, por ejemplo con un dedo, y los tonos se pueden atenuar presionando sobre la superficie con una goma blanda (goma de pan). El dibujo acabado debe protegerse rociándolo con fijador.

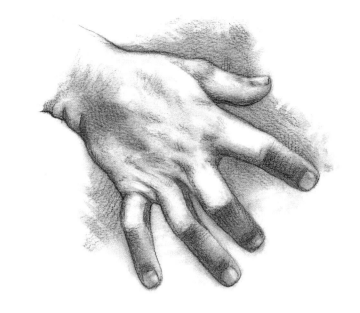

Acuarela

La acuarela, las tintas hidrosolubles, la tinta china diluida en agua, son muy adecuadas para el estudio de la figura humana, si bien se acercan más a la pintura que al dibujo, dado que se aplican con pincel y exigen una visión tonal sintética y expresiva. Para los rápidos estudios del natural se pueden utilizar las barras y lápices de grafito y los lápices acuarelables, cuyos trazos se funden fácilmente pasando sobre ellos un pincel blando empapado en agua. En este caso es preferible usar cartulinas de mucho gramaje o cartones, para que la humedad no ondule la superficie y la haga irregular.

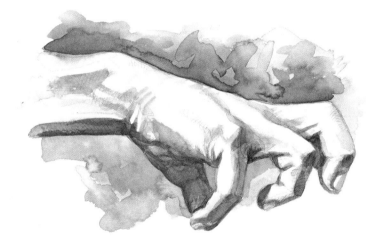

Técnicas mixtas

Las técnicas "mixtas" consisten en el uso de diferentes instrumentos para realizar un dibujo y para buscar efectos complejos e insólitos. Se trata siempre de medios expresivos "gráficos", pero su aplicación compleja requiere un buen control y buen conocimiento de los instrumentos, con el fin de evitar resultados confusos y de escaso significado estético. Las técnicas mixtas son muy eficaces si se emplean sobre soportes de grano grueso y de color o, en todo caso, de tonalidades oscuras. Las combinaciones técnicas son muchas; por ejemplo: acrílico, pluma y tinta, y témpera blanca; acuarela, carboncillo, y lápices de grafito; etc.

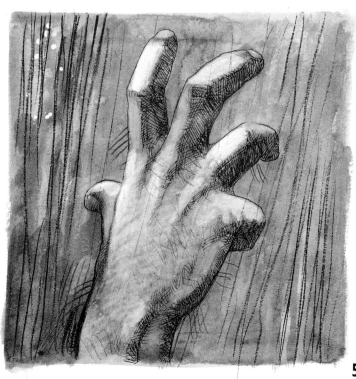

2 CONSIDERACIONES PRÁCTICAS

Algunas sugerencias sobre observación y procedimiento:

- Trate de descubrir alguna característica morfológica elemental común observando, por ejemplo, sus manos y pies, justamente las partes mismas que movemos, además de para actuar a diario, también para dibujar, pintar, modelar o para correr y caminar. Partes del cuerpo que nos parece conocer ya "a la perfección", precisamente por estas razones...

- Haga después comparaciones con las manos de las personas que encuentre, las de sus amigos y conocidos, pero también las que, en una infinidad de matices de formas y de actitudes, tendrá ocasión de ver en los lugares concurridos (medios de transporte público, restaurantes, piscinas, gimnasios o escuelas de danza, ambientes de trabajo artesanal, artístico, teatral, etc.).

- Las fotografías, las imágenes cinematográficas y televisivas, las aplicaciones informáticas de diseño gráfico, son ciertamente de gran ayuda para aislar y "fijar" el movimiento y la actitud de una mano o de un pie. Sin embargo, no descuide el entrenamiento en la toma de muchos "apuntes visuales" directamente del natural, usando un lápiz y un bloc de reducidas dimensiones: los pequeños bocetos rápidos, sea cual sea la calidad y grado de perfección con la que son realizados, conservan en el tiempo un gran valor evocador y emocional, además de darle a usted una capacidad representativa cada vez mayor. Aunque concentre la atención sobre una mano o un pie, considere siempre que el gesto auténtico es realizado y expresado no sólo por una parte anatómica, si bien muy significativa, sino por la actitud de todo el cuerpo.

- Habitúese también a valorar las diferencias morfológicas que se determinan, sobre todo en las manos, con el paso de los años, o bien después de las diversas actividades laborales: adquirirá de este modo una preciosa capacidad de observación que le será muy útil, en ciertos casos indispensable, cuando dibuje un retrato, o una ilustración, o cuando deba "inventar" una mano plausible, o bien, simplemente, cuando quiera comprender primero y expresar después con eficacia una postura humana. Algo que es quizá aún más válido para quien pretenda pintar no de manera servilmente "realista", sino más bien interpretar el modelo y partir de él para evocar la emoción sentida y adaptar las formas vistas a sus exigencias expresivas personales.

- Dibujar las propias manos y los propios pies (y verá que le saldrán auténticos "retratos", igual de significativos, y quizá aún más, que los dedicados al rostro) constituye el mejor camino para profundizar en su estudio. No obstante, si se limita a observar directamente estas partes se dará cuenta enseguida de que conseguirá realizar pocos movimientos y, sobre todo, una gama restringida de puntos de vista. Por eso es más acertado usar uno o más espejos y pintar sus manos y sus pies reflejados en ellos, aplicándose al estudio de escorzo, de los diversos efectos de la iluminación, de las diferentes proyecciones.

- Observación: el estudio de la anatomía debe servir, de todas maneras, para la expresión artística y las exigencias estéticas. En conclusión: observar, comprender, interpretar.

Propósito: dibujar cada día por lo menos una mano o un pie, del natural o de obras de arte...

Breve descripción anatómica de la mano *

La mano es el tramo terminal, bastante aplanado, del miembro superior y su forma externa, sobre todo la relativa a la superficie dorsal está indiscutiblemente influida por la estructura esquelética. Los huesos del carpo y del metacarpo se corresponden respectivamente con la muñeca y la palma; las falanges se corresponden con los dedos. La mano está unida al antebrazo por medio de la articulación de la muñeca y continúa el eje longitudinal del miembro superior, como es fácil constatar.

Antes de proseguir, es útil recordar que, por convención, la descripción anatómica se refiere a la mano abierta, con los dedos unidos y extendidos hacia abajo, vista en la posición llamada *anatómica*, es decir, con la palma vuelta hacia delante (plano anterior) y el dorso hacia

* Parece útil añadir alguna nota más extensa relativa a la estructura y a la forma de la mano, aparte de las citadas, por ejemplo, en las páginas 12-13 y 18-19, porque se trata, con mucho, de la parte corporal (junto con el rostro) más frecuentemente representada en el dibujo de la figura. Para el pie, tema artístico más raro, en una primera aproximación pueden ser suficientes las indicaciones dadas en las páginas 14-15, 20-21, etc.

el plano opuesto (posterior). Es esta posición se denomina medial o interno el borde del lado del meñique y lateral o externo el del lado del pulgar.

- La cara anterior de la mano (palma) es ligeramente cóncava en el centro, mientras que presenta relieve a lo largo de los márgenes a causa de formaciones musculares y adiposas. El relieve lateral, oblicuo y situado en la base del pulgar, tiene forma ovoide, es bastante voluminoso y está constituido por músculos llamados de la eminencia *tenar*, con acción específica sobre el pulgar. El relieve medial es de forma más alargada, unido al lateral en las cercanías de la muñeca, pero después más extendido sobre el borde de la mano que corresponde al meñique. Está constituido por el grupo de los músculos de la eminencia *hipotenar*, los cuales actúan sobre el meñique. El relieve transversal situado en el límite entre la palma y los dedos viene dado por el saliente de las cabezas de los huesos del metacarpo, cubiertas y sostenidas por tres cojines adiposos ovoides. Circundado por estos relieves, en el centro de la palma, se halla el hueco de la mano, una depresión permanente que se acentúa flexionando los dedos: está provocada por la fuerte adherencia de la piel en la aponeurosis palmar, que es una espesa lámina tendinosa que cubre por completo los tendones de los músculos flexores de los dedos. La dermis de la palma, clara porque le faltan los pigmentos (melanina), poco desplazable, falta de piel y de venas superficiales, está recorrida por algunos pliegues característicos sujetos a una cierta variabilidad individual, pero constantes y causados por los movimientos de flexión de los dedos y de aducción del pulgar. Los pliegues palmares típicos son cuatro, esquemáticamente dispuestos como la letra W: son transversales y dos, situados en la base del pulgar, casi longitudinales. Otros surcos numerosos y variables se forman ocasionalmente a causa de los movimientos de los dedos.

- El borde medial de la mano es redondeado debido a la presencia de los músculos de la eminencia hipotenar, de mayor espesor en el tramo cercano a la muñeca, pero se adelgaza más hacia el meñique.

- El borde lateral está ocupado, en la porción superior, por la base del pulgar, mientras en la porción inferior se corresponde con la articulación metacarpo-falángica y con el dedo índice. Entre las dos porciones del borde se extiende un grueso pliegue cutáneo interdigital.

- La cara dorsal de la mano (dorso) es más bien convexa, modelada fielmente sobre la estructura ósea: por este motivo se notan fácilmente los relieves de las cabezas de los metacarpianos ("nudillos"), sobre los cuales discurren los tendones de los músculos extensores de los dedos, dispuestos en abanico a partir de la muñeca y muy salientes durante la extensión máxima de los dedos. Es de observar que los tendones dirigidos al índice son dos y están dispuestos uno junto al otro: lateralmente se halla el del músculo extensor común de los dedos, medialmente el del extensor propio del índice. La dermis del dorso discurre fácilmente sobre los planos subyacentes y es más desplazable que la de la palma; está casi falta de tejido adiposo, recubierta de vello disperso, sobre todo en el hombre, y recorrida por un evidente retículo venoso superficial cuyo recorrido es muy variable individualmente, aunque sea atribuible a un esquema común. Las venas se vuelven mucho menos sobresalientes o desaparecen del todo de la vista cuando la mano se eleva en alto, porque la sangre fluye por efecto de la fuerza de la gravedad.

- Los cinco dedos tienen forma aproximadamente cilíndrica y se originan a partir del borde transversal de la mano. Mientras el I dedo (el pulgar) sólo tiene dos segmentos libres, al faltarle la falange media, cada uno de los demás dedos está constituido por tres segmentos articulados entre sí y correspondientes a las falanges. La cara dorsal de los dedos sigue la conformación de las falanges y, por tanto, resulta redondeada y un poco convexa. Está interrumpida por pliegues transversales de abundancia cutánea en correspondencia con las articulaciones (se aplanan, de hecho, durante la flexión de los dedos) y presenta sobre la primera falange (proximal) algunos pelos ralos (sobre todo en el hombre). Sobre el dorso de la falange distal es característica la presencia de la uña. Ésta es un anexo cutáneo laminar, de consistencia córnea y de forma cuadrangular o elíptica, un poco convexa transversalmente. Ocupa, con la parte expuesta, casi la mitad terminal de la falange y está rodeada por tres lados por un relieve cutáneo cuyas peculiaridades son fácilmente observables al natural. La uña del pulgar es siempre de mayores dimensiones respecto a las demás, las cuales son de todos modos proporcionales al volumen de cada uno de los dedos. A excepción del pulgar (que posee características propias, estando formado por dos únicas falanges), la longitud de los dedos es diferente a causa de las dimensiones de cada uno de ellos y, sobre todo, por el distinto nivel de origen, ya que las cabezas de los metacarpianos describen una línea sensiblemente curva con convexidad inferior. Normalmente, el III dedo (medio) es el más largo, seguido por el IV (anular), por el II (índice) y por el V (meñique). En conjunto, estos cuatro dedos parecen más largos por la cara dorsal que por la palmar, donde el relieve transversal distal alcanza casi la mitad de la falange proximal, formando pliegues de unión interdigital. La cara anterior de los dedos (cara palmar) resulta repartida, pues, en tres sectores convexos, constituidos por almohadillados adiposos separados por tres pliegues transversales de flexión: los dos distales de cada uno de los dedos, es decir, entre la falange distal y la media, y entre ésta y la proximal, corresponden exactamente a las articulaciones respectivas, mientras que la superior no se encuentra a nivel de la articulación entre la falange y el metacarpo, sino que se forma aproximadamente a mitad de la longitud de la falange proximal. Los pliegues son habitualmente dobles, es decir, forman dos delgadas líneas casi paralelas y unidas pero, a menudo, la situada entre las falanges proximal y media aparece única. El relieve de la última falange, la yema, posee convexa, ovoide, y tiene la dermis surcada por crestas epidérmicas cuyo dibujo, individualmente característico e indeleble, proporciona las llamadas "huellas digitales".

LA FORMA SIMPLIFICADA

La mano aparece enseguida como una forma muy compleja y, por añadidura, muy mutable debido a su movilidad. Y lo mismo sucede también con el pie, aunque su estructura, más compacta y poco significativa expresivamente hablando, intimide menos al artista. Sin embargo, ambas estructuras se pueden simplificar reduciéndolas a unos pocos elementos que recuerdan sólidos geométricos. La mano, entonces, se configura como la yuxtaposición de dos "masas" principales: la de la palma (simplificada en un paralelepípedo cuadrangular, ancho y de poco grosor), y la de los dedos (donde cada uno de ellos está representado por la superposición de tres pequeños paralelepípedos). A estas dos masas se añade, por un lado, la del pulgar y su base.

El pie, en cambio, se puede descomponer en una serie de prismas triangulares unidos entre sí. En tiempos, los pintores se ejercitaban en el estudio de las formas de las manos dibujando del natural también modelos articulados, de madera, construidos y perfilados adecuadamente para estos fines de simulación.

Los dibujos que se reproducen en estas páginas (de la 8 a la 11) deberían ser suficientes para sugerir algunos de los "pasos" en el dibujo de una mano o de un pie, en cualquier posición se les quiera representar: 1.° - un boceto que indica muy sumariamente (pero con fidelidad) la conformación y la postura; 2.° - la "geometrización" del bosquejo anterior, a fin de conferir la necesaria "solidez" anatómica y volumétrica; 3.° - el refinamiento de los detalles y de las peculiares formas externas.

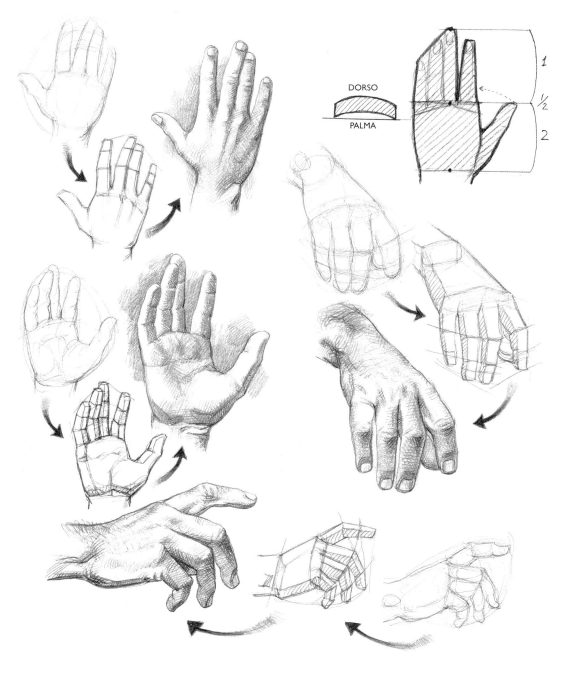

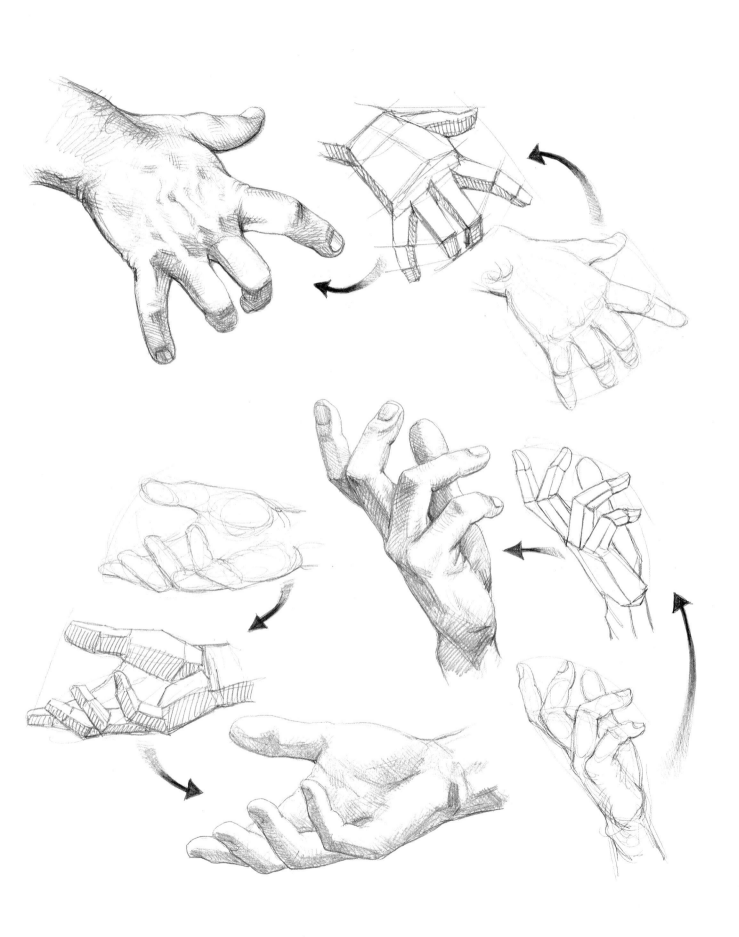

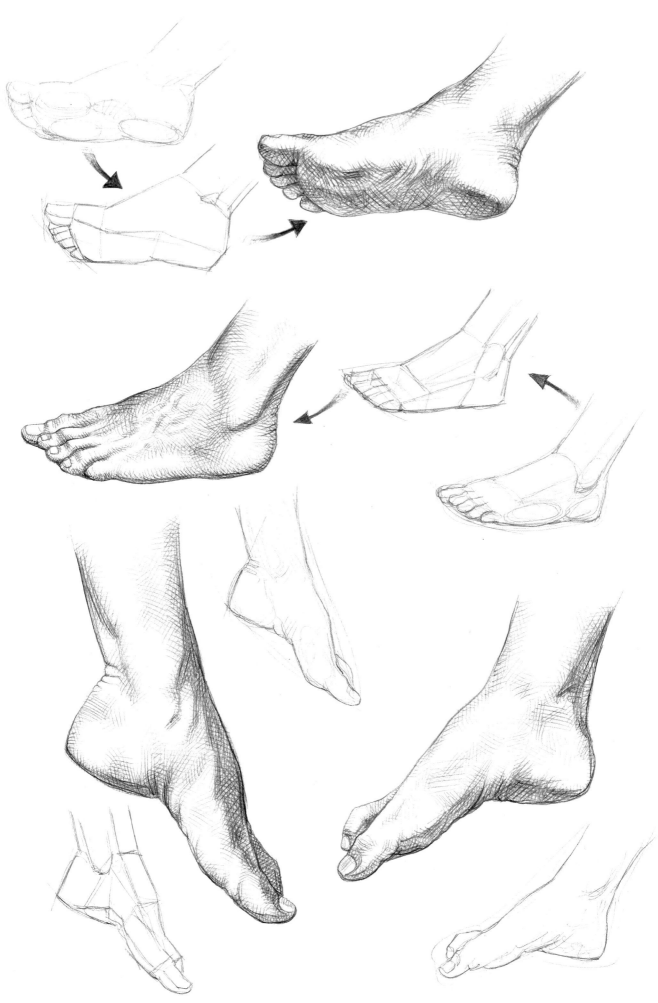

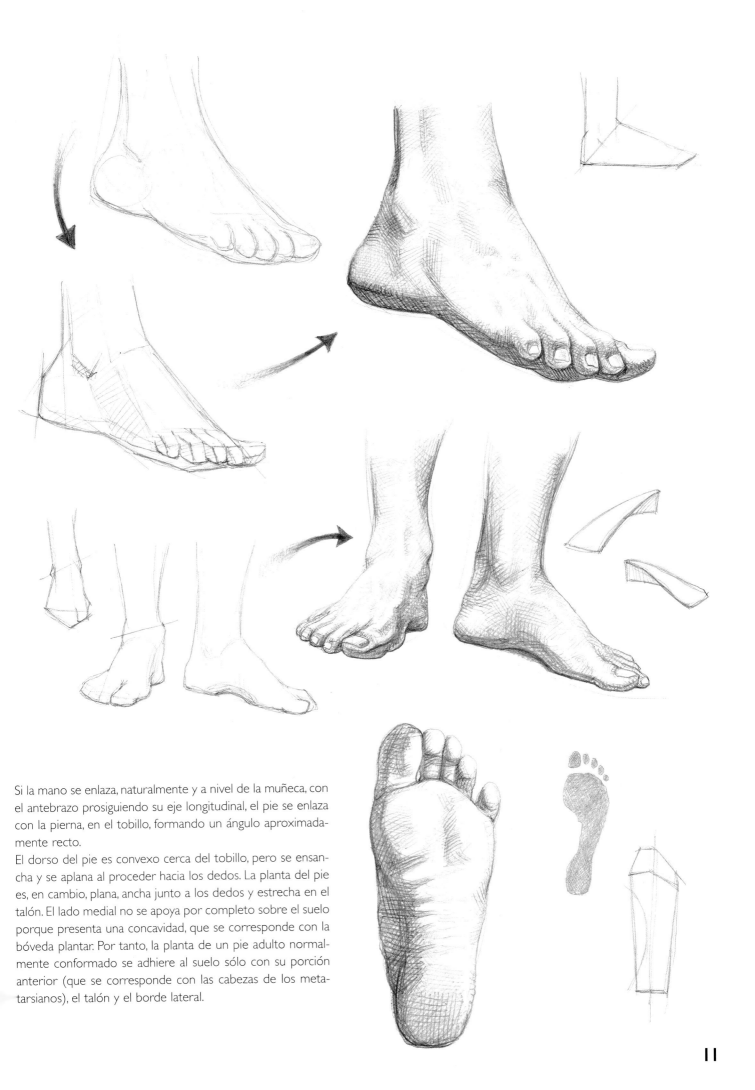

Si la mano se enlaza, naturalmente y a nivel de la muñeca, con el antebrazo prosiguiendo su eje longitudinal, el pie se enlaza con la pierna, en el tobillo, formando un ángulo aproximadamente recto.

El dorso del pie es convexo cerca del tobillo, pero se ensancha y se aplana al proceder hacia los dedos. La planta del pie es, en cambio, plana, ancha junto a los dedos y estrecha en el talón. El lado medial no se apoya por completo sobre el suelo porque presenta una concavidad, que se corresponde con la bóveda plantar. Por tanto, la planta de un pie adulto normalmente conformado se adhiere al suelo sólo con su porción anterior (que se corresponde con las cabezas de los metatarsianos), el talón y el borde lateral.

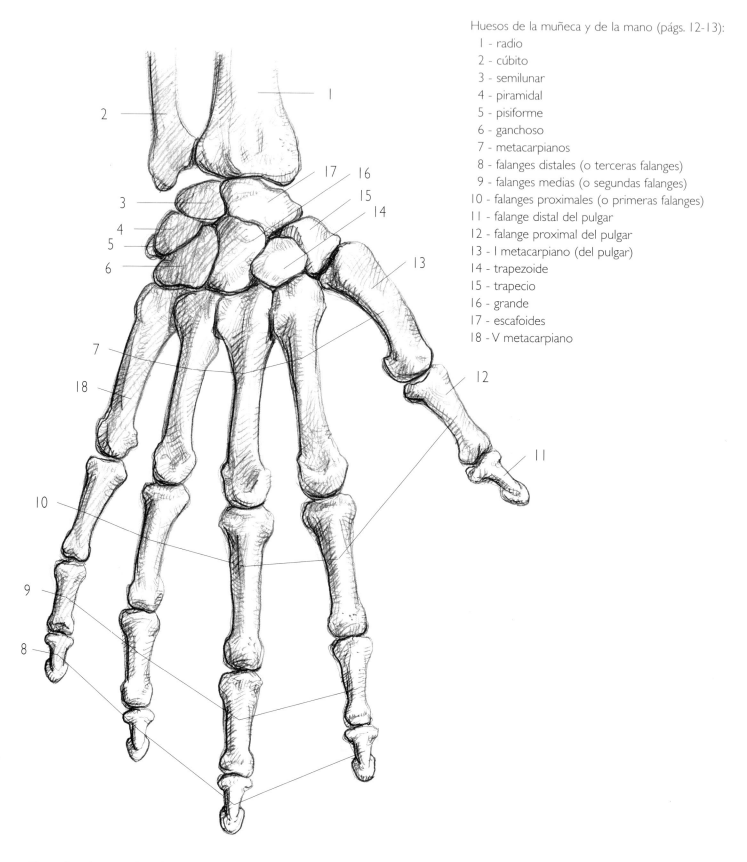

Huesos de la muñeca y de la mano (págs. 12-13):

1 - radio
2 - cúbito
3 - semilunar
4 - piramidal
5 - pisiforme
6 - ganchoso
7 - metacarpianos
8 - falanges distales (o terceras falanges)
9 - falanges medias (o segundas falanges)
10 - falanges proximales (o primeras falanges)
11 - falange distal del pulgar
12 - falange proximal del pulgar
13 - I metacarpiano (del pulgar)
14 - trapezoide
15 - trapecio
16 - grande
17 - escafoides
18 - V metacarpiano

Mano derecha: cara dorsal

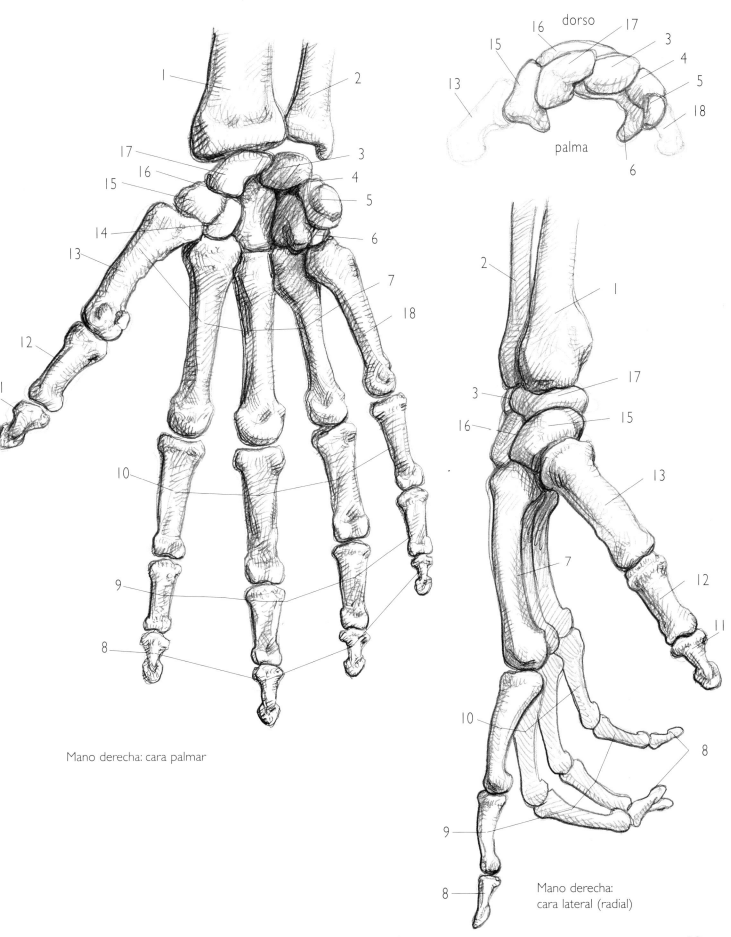

Mano derecha: cara superior del carpo

dorso

palma

Mano derecha: cara palmar

Mano derecha:
cara lateral (radial)

Huesos del tobillo y del pie:
 1 - astrágalo
 2 - calcáneo
 3 - escafoides (navicular)
 4 - I cuneiforme (medial)
 5 - II cuneiforme (intermedio)
 6 - III cuneiforme (lateral)
 7 - falanges (proximales, medias, distales) de los dedos II a IV
 8 - V metatarsiano
 9 - cuboides
 10 - falange distal del dedo gordo
 11 - falange proximal (o primera falange) del dedo gordo
 12 - I metatarsiano
 13 - huesos metatarsianos
 14 - tibia
 15 - peroné

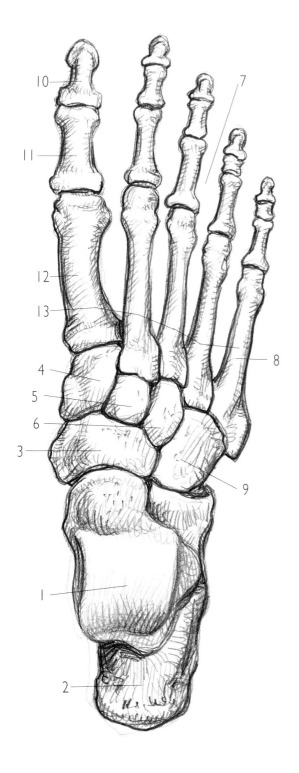

Pie derecho:
cara dorsal

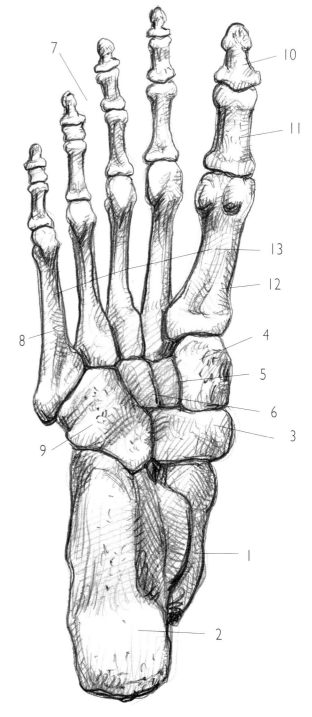

Pie derecho:
cara plantar

14

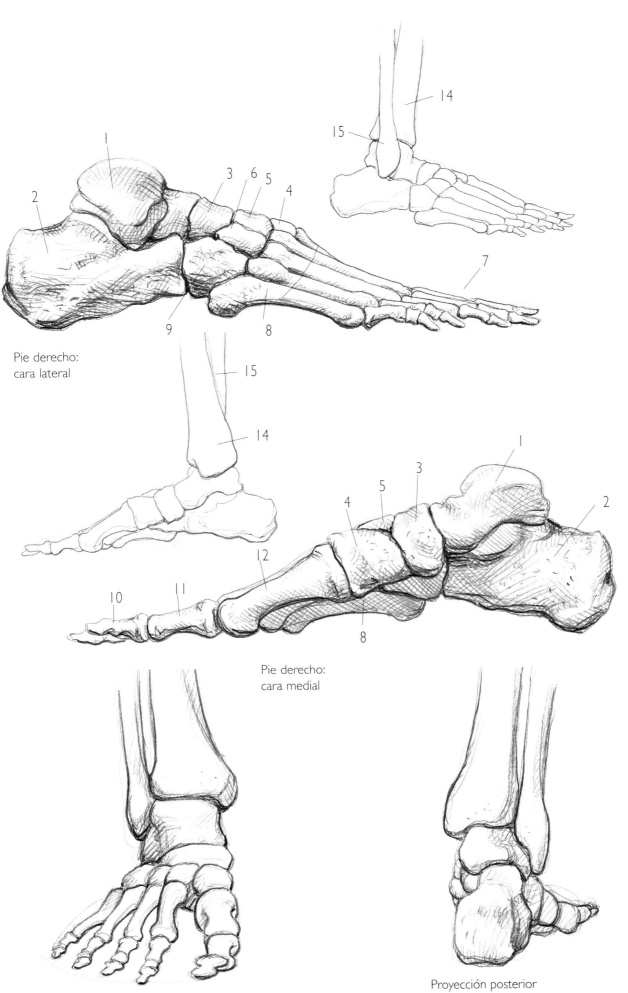

Pie derecho:
cara lateral

Pie derecho:
cara medial

Proyección anterior

Proyección posterior

15

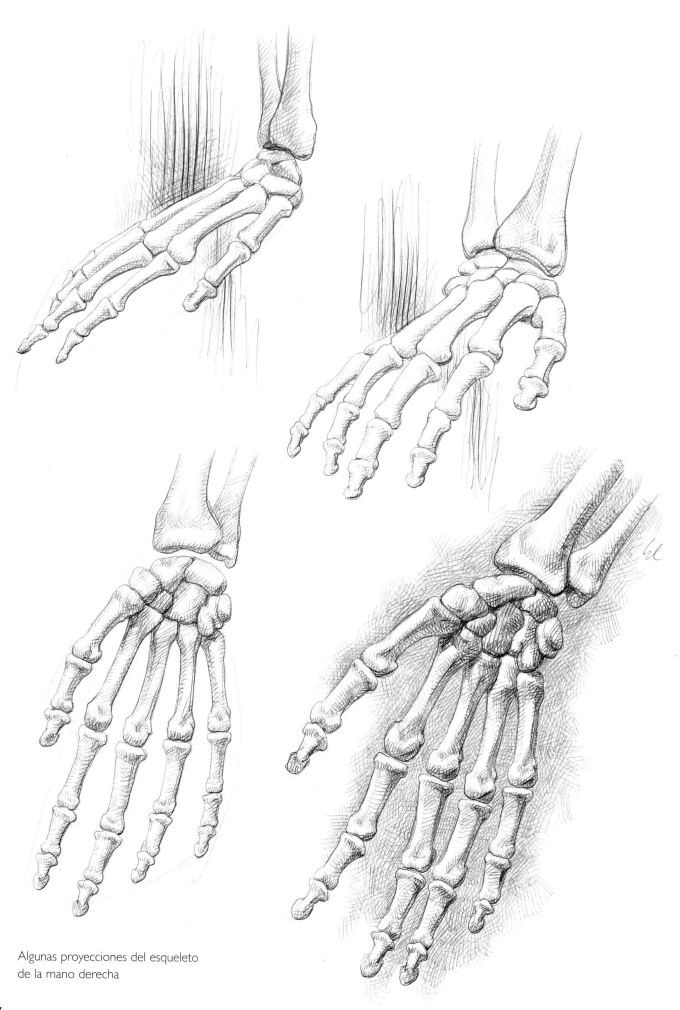

Algunas proyecciones del esqueleto
de la mano derecha

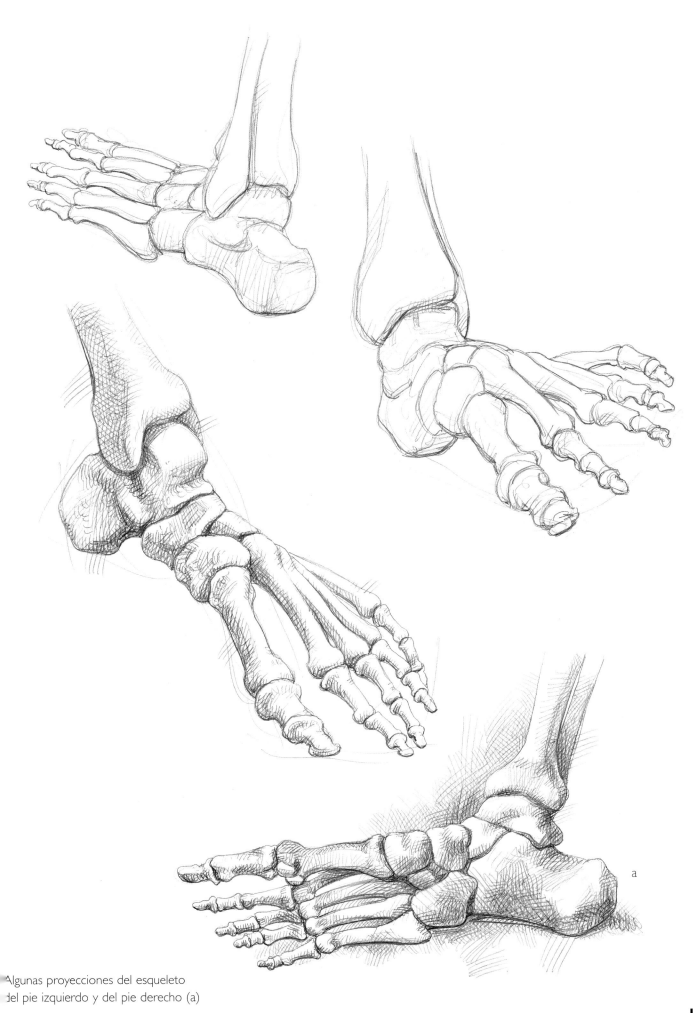

Algunas proyecciones del esqueleto
del pie izquierdo y del pie derecho (a)

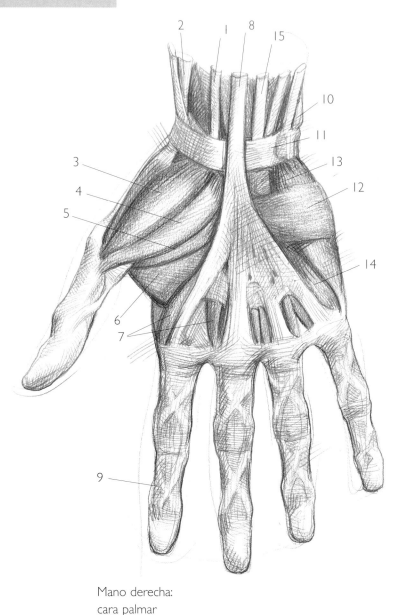

Mano derecha:
cara palmar

Mano derecha:
cara dorsal

Músculos de la mano:
1 - flexor radial del carpo
2 - abductor largo del pulgar
3 - abductor corto del pulgar
4 - flexor corto del pulgar
5 - flexor largo del pulgar
6 - aductor del pulgar
7 - lumbricales
8 - palmar largo (y su aponeurosis)
9 - tendones de los flexores
10 - cúbito
11 - hueso pisiforme
12 - palmar corto
13 - abductor del meñique

14 - oponente del meñique
15 - flexor superficial de los dedos
16 - extensor de los dedos
17 - extensor corto del pulgar
18 - extensor largo del pulgar
19 - I interóseo dorsal
20 - aductor del pulgar
21 - interóseos dorsales
22 - tendones de los extensores
23 - extensor de los dedos
24 - extensor propio del índice
25 - abductor del meñique
26 - retináculo de los extensores

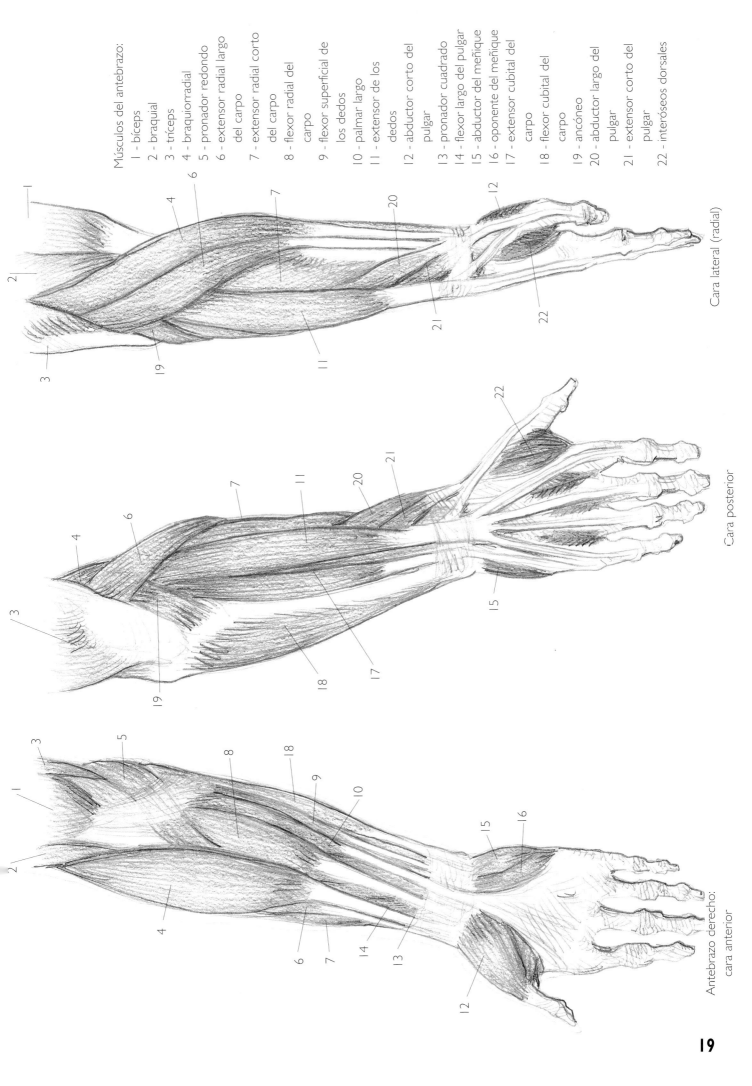

Músculos del antebrazo:
1 - bíceps
2 - braquial
3 - tríceps
4 - braquiorradial
5 - pronador redondo
6 - extensor radial largo del carpo
7 - extensor radial corto del carpo
8 - flexor radial del carpo
9 - flexor superficial de los dedos
10 - palmar largo
11 - extensor de los dedos
12 - abductor corto del pulgar
13 - pronador cuadrado
14 - flexor largo del pulgar
15 - abductor del meñique
16 - oponente del meñique
17 - extensor cubital del carpo
18 - flexor cubital del carpo
19 - ancóneo
20 - abductor largo del pulgar
21 - extensor corto del pulgar
22 - interóseos dorsales

Cara lateral (radial)

Cara posterior

Antebrazo derecho: cara anterior

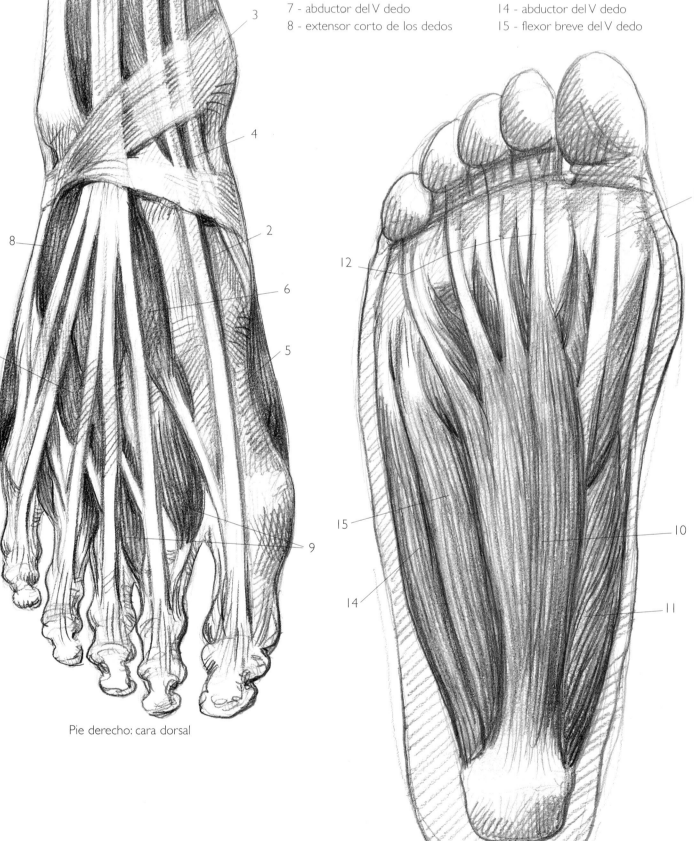

Músculos del pie:

1 - extensor largo de los dedos
2 - extensor largo del dedo gordo
3 - maléolo medial
4 - tendón del tibial anterior
5 - abductor del dedo gordo
6 - extensor corto del dedo gordo
7 - abductor del V dedo
8 - extensor corto de los dedos

9 - interóseos dorsales
10 - flexor corto de los dedos
11 - abductor del dedo gordo
12 - tendones del flexor largo de los dedos
13 - tendón del flexor largo del dedo gordo
14 - abductor del V dedo
15 - flexor breve del V dedo

Pie derecho: cara dorsal

Pie derecho: cara plantar

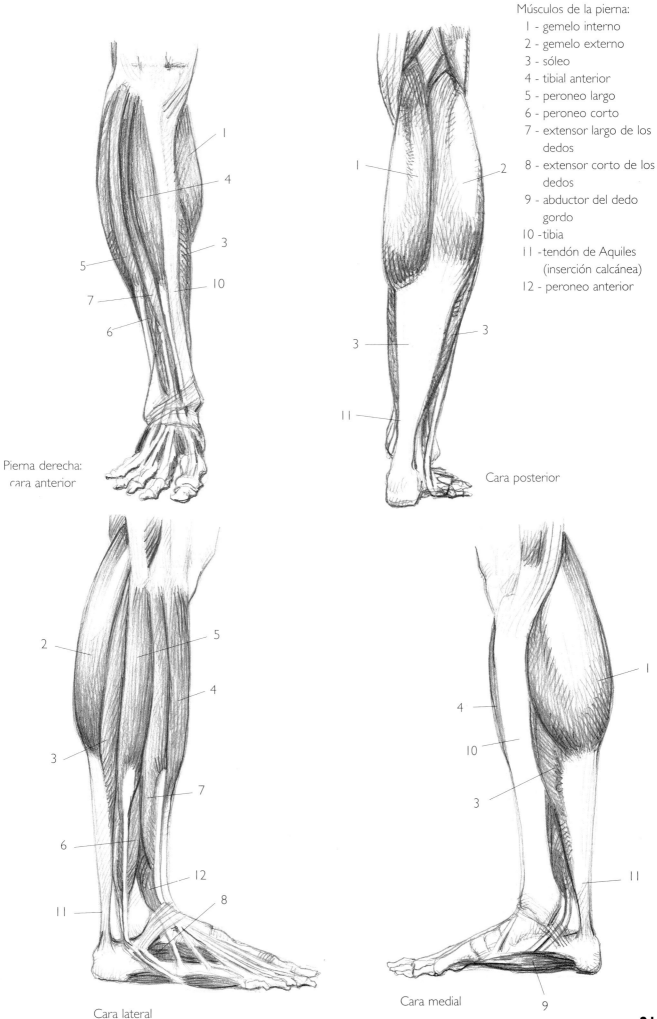

Músculos de la pierna:
1 - gemelo interno
2 - gemelo externo
3 - sóleo
4 - tibial anterior
5 - peroneo largo
6 - peroneo corto
7 - extensor largo de los dedos
8 - extensor corto de los dedos
9 - abductor del dedo gordo
10 - tibia
11 - tendón de Aquiles (inserción calcánea)
12 - peroneo anterior

Pierna derecha: cara anterior

Cara posterior

Cara lateral

Cara medial

21

Ya se ha dado una breve descripción de las formas externas de la mano en las páginas 6 y 7. Es muy útil estudiar las propias manos, vistas directamente o reflejadas en un espejo, y compararlas después con las de otras personas.

Con tal objeto, trate de reconocer los principales componentes óseos, tendinosos y musculares que determinan la conformación exterior de la mano, en la posición anatómica y en las diversas posturas que puede adoptar. La comparación, naturalmente, puede hacerse también con individuos distintos por sexo, edad, tipo constitucional y actividad desarrollada.

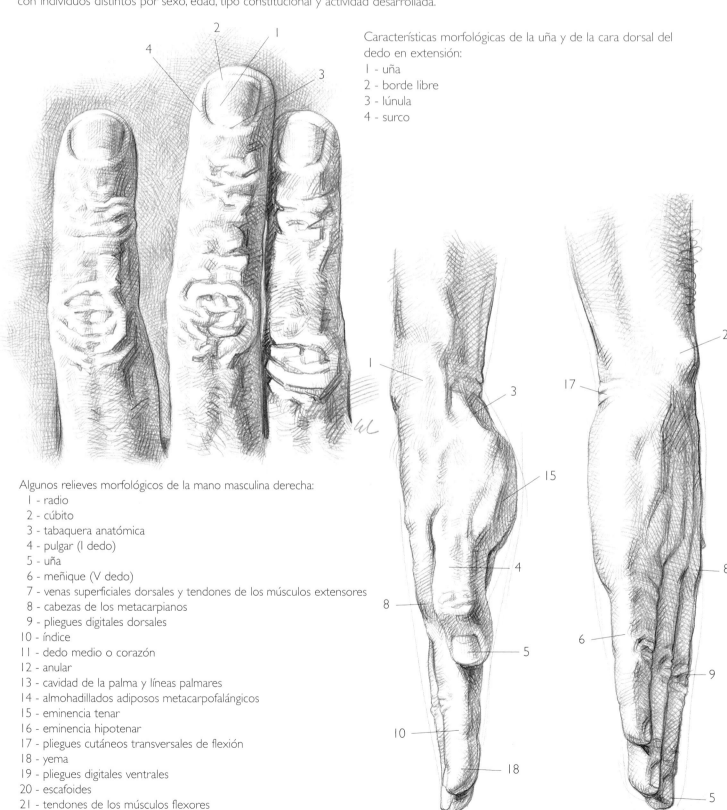

Características morfológicas de la uña y de la cara dorsal del dedo en extensión:

1 - uña
2 - borde libre
3 - lúnula
4 - surco

Algunos relieves morfológicos de la mano masculina derecha:

 1 - radio
 2 - cúbito
 3 - tabaquera anatómica
 4 - pulgar (I dedo)
 5 - uña
 6 - meñique (V dedo)
 7 - venas superficiales dorsales y tendones de los músculos extensores
 8 - cabezas de los metacarpianos
 9 - pliegues digitales dorsales
10 - índice
11 - dedo medio o corazón
12 - anular
13 - cavidad de la palma y líneas palmares
14 - almohadillados adiposos metacarpofalángicos
15 - eminencia tenar
16 - eminencia hipotenar
17 - pliegues cutáneos transversales de flexión
18 - yema
19 - pliegues digitales ventrales
20 - escafoides
21 - tendones de los músculos flexores

Borde lateral Borde medial

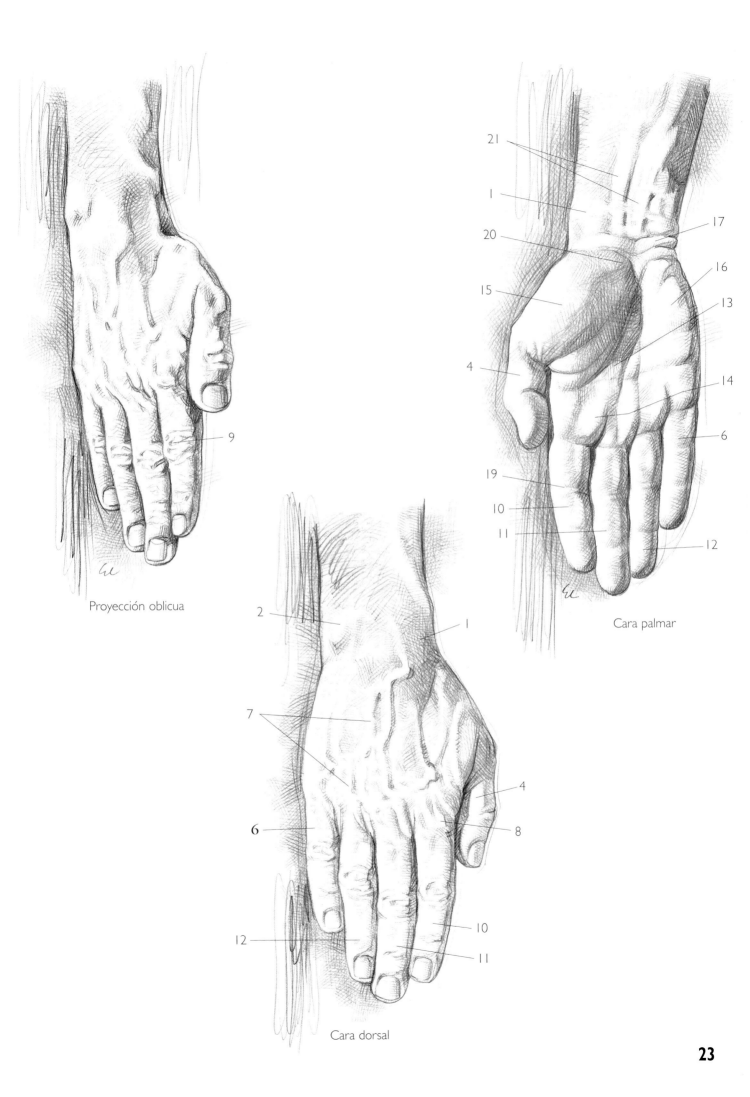

Proyección oblicua

Cara palmar

Cara dorsal

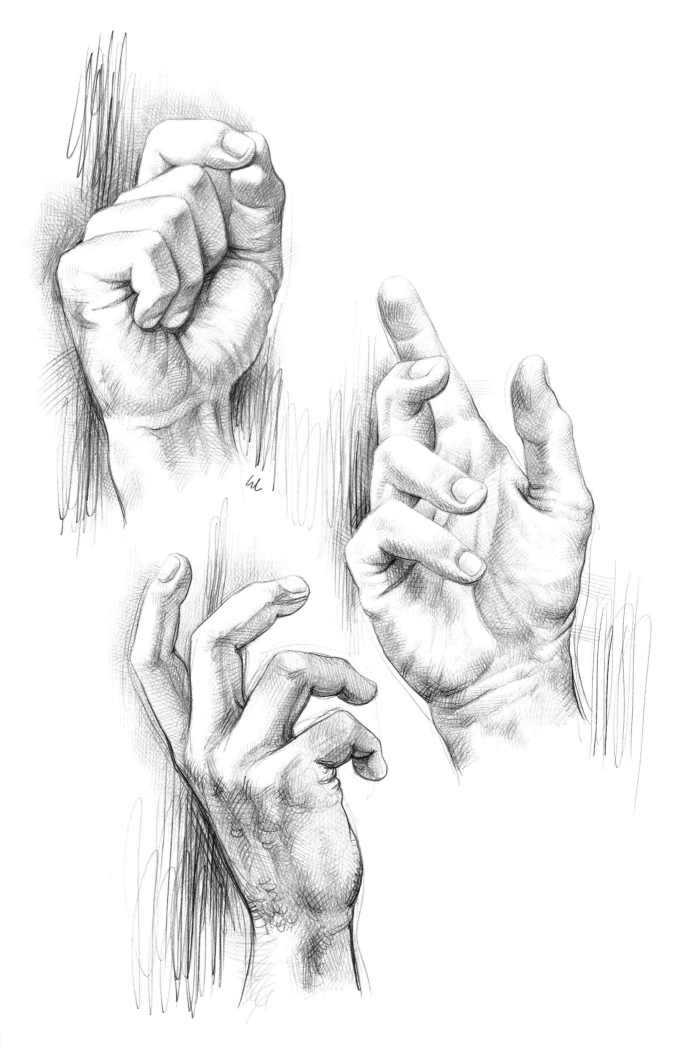

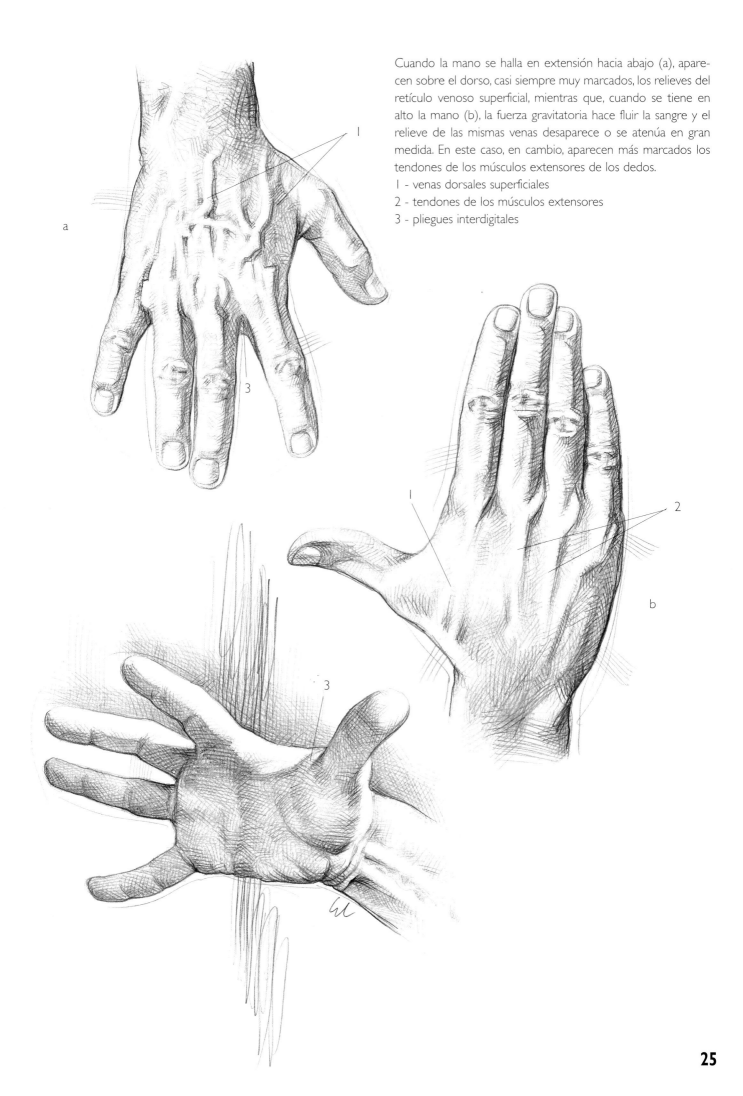

Cuando la mano se halla en extensión hacia abajo (a), aparecen sobre el dorso, casi siempre muy marcados, los relieves del retículo venoso superficial, mientras que, cuando se tiene en alto la mano (b), la fuerza gravitatoria hace fluir la sangre y el relieve de las mismas venas desaparece o se atenúa en gran medida. En este caso, en cambio, aparecen más marcados los tendones de los músculos extensores de los dedos.

1 - venas dorsales superficiales
2 - tendones de los músculos extensores
3 - pliegues interdigitales

MORFOLOGÍA EXTERNA DEL PIE

La conformación externa del pie reproduce la estructura esquelética y presenta tres caras: dorsal, medial y plantar. La dorsolateral es curvilínea y convexa, en pendiente y difuminada hacia el lado externo: tiene su máxima altura cerca del tobillo y luego disminuye inclinándose en dirección anterior y lateral. Está recorrida por los tendones de los músculos extensores de los dedos y, justo bajo la dermis, por el retículo venoso superficial. La cara medial presenta la cavidad del arco plantar y, en conjunto, tiene forma triangular. La cara plantar reproduce sólo en parte la forma ósea, porque ésta la modifican la presencia de una capa adiposa, la aponeurosis plantar y la propia dermis. Los dedos, salvo el I (dedo gordo), son más bien cortos y sus dimensiones se van reduciendo gradualmente. En el tobillo (la "garganta" del pie) es necesario considerar la posición y la conformación de los maléolos (el medial presenta un relieve redondeado, mientras que el lateral es bastante puntiagudo y se halla situado en posición más baja que el contralateral), del tendón calcáneo y de las cavidades retromaleolares.

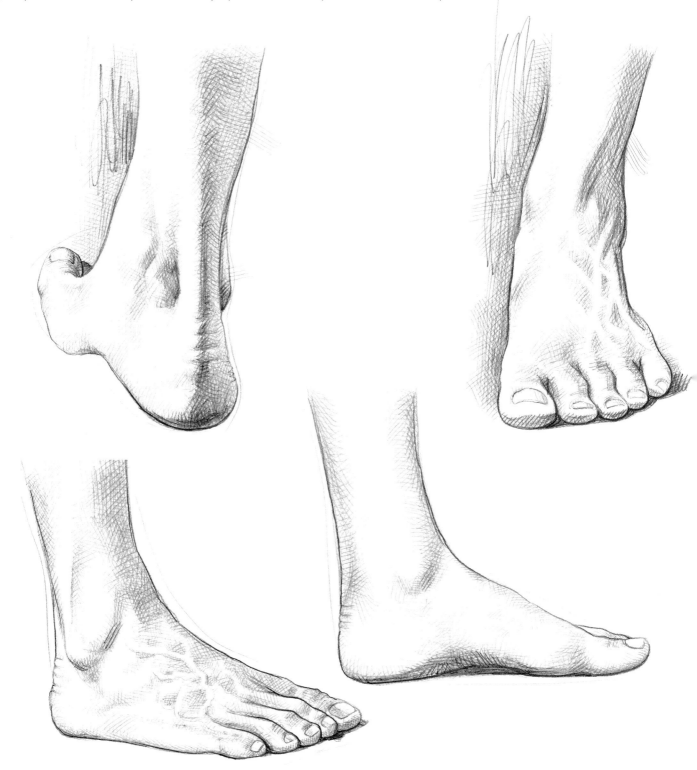

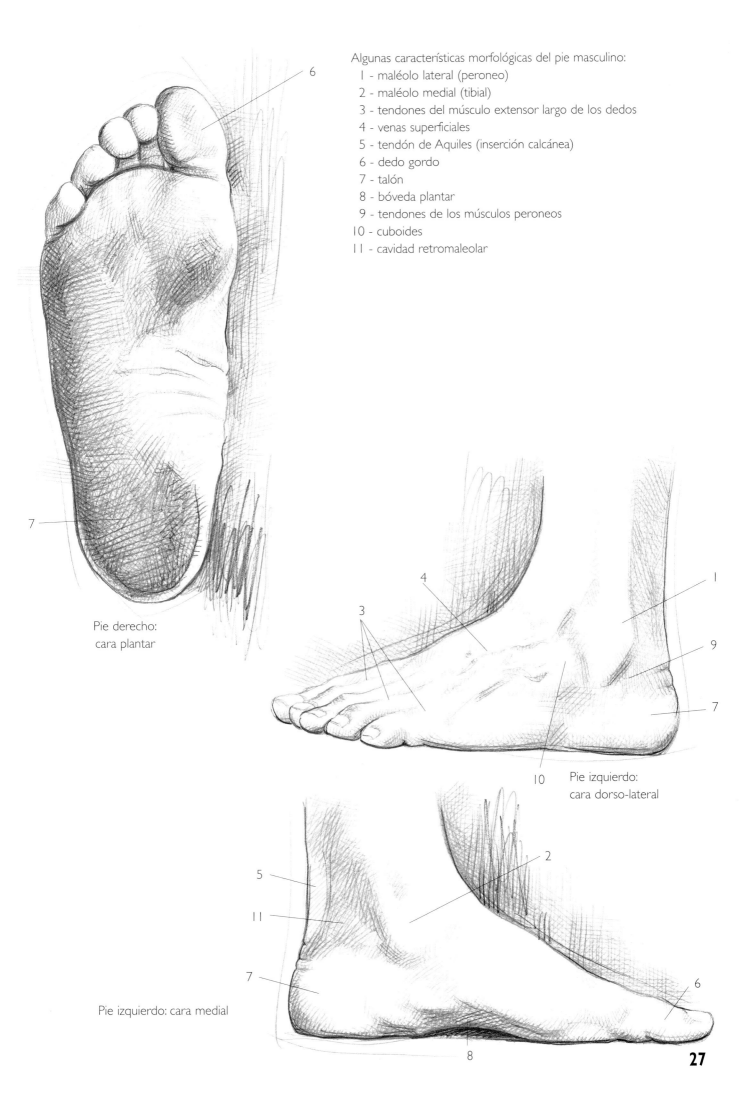

Algunas características morfológicas del pie masculino:
1 - maléolo lateral (peroneo)
2 - maléolo medial (tibial)
3 - tendones del músculo extensor largo de los dedos
4 - venas superficiales
5 - tendón de Aquiles (inserción calcánea)
6 - dedo gordo
7 - talón
8 - bóveda plantar
9 - tendones de los músculos peroneos
10 - cuboides
11 - cavidad retromaleolar

Pie derecho:
cara plantar

Pie izquierdo:
cara dorso-lateral

Pie izquierdo: cara medial

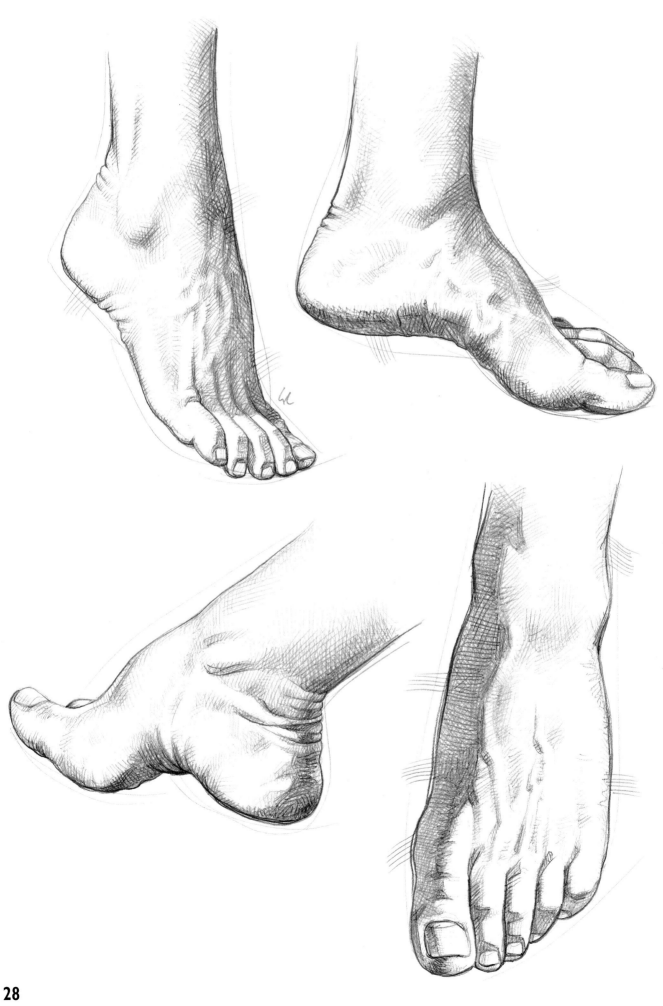

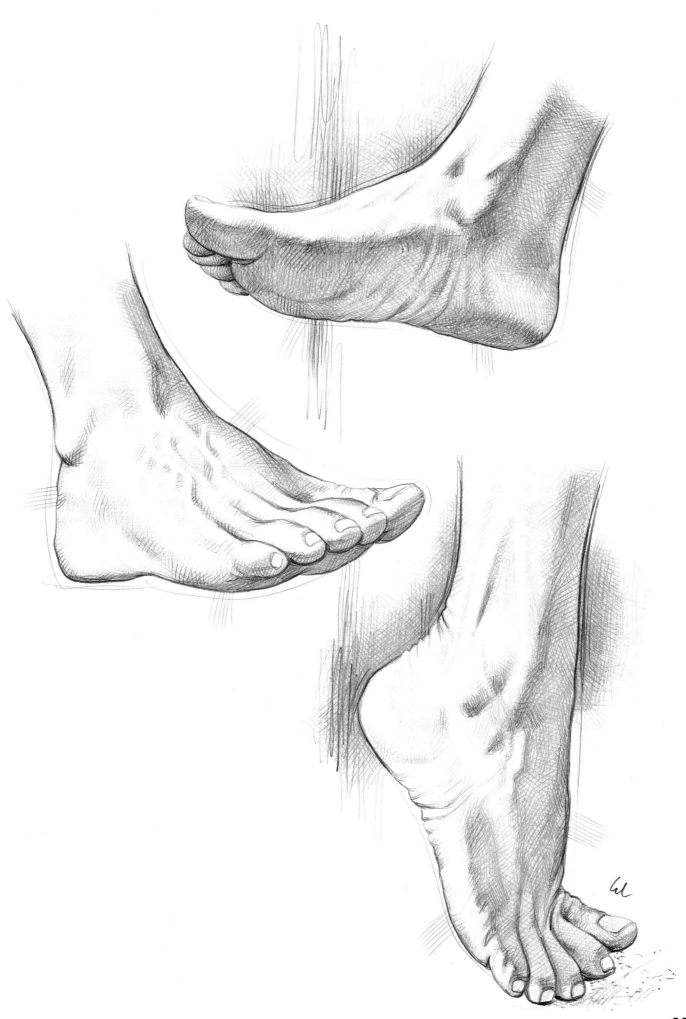

PROPORCIONES

Los dibujos esquemáticos reproducidos en estas dos páginas compendian algunas de las principales características de relación proporcional relativas a la mano, el pie, la relación dimensional existente entre la mano y el pie y, por último, las relaciones de proporción existentes entre la mano, el pie y la cabeza. Los esquemas representan las partes anatómicas masculinas, pero las relaciones son aplicables también a las femeninas, teniendo en cuenta, no obstante, que la mano y el pie de la mujer son, de ordinario, comparativamente más pequeñas, en correspondencia con la estatura, que suele ser menor.

Estudie estas relaciones, verifíquelas sobre sí mismo o sobre modelos (realizando también muchos bocetos rápidos) y considere las variaciones individuales entre los sujetos adultos. Investigue, si viene al caso, otras relaciones de proporción, a fin de conseguir dibujar correctamente (desde el punto de vista anatómico) las manos y los pies en cualquier posición que se le presente de observarlos o imaginarlos.

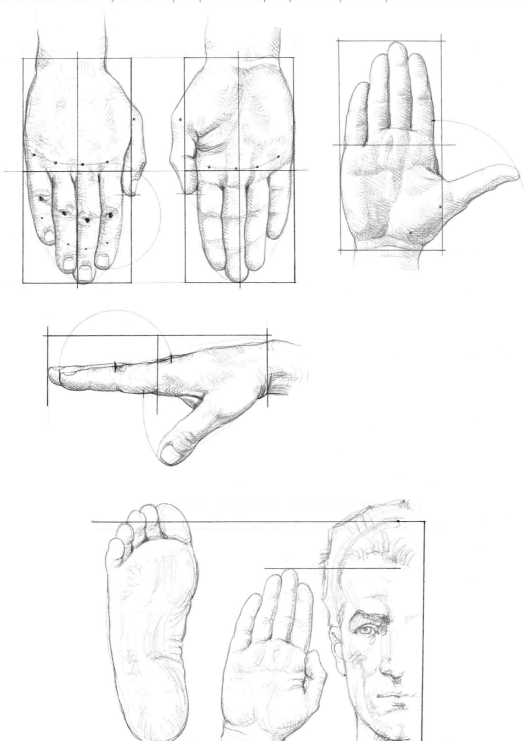

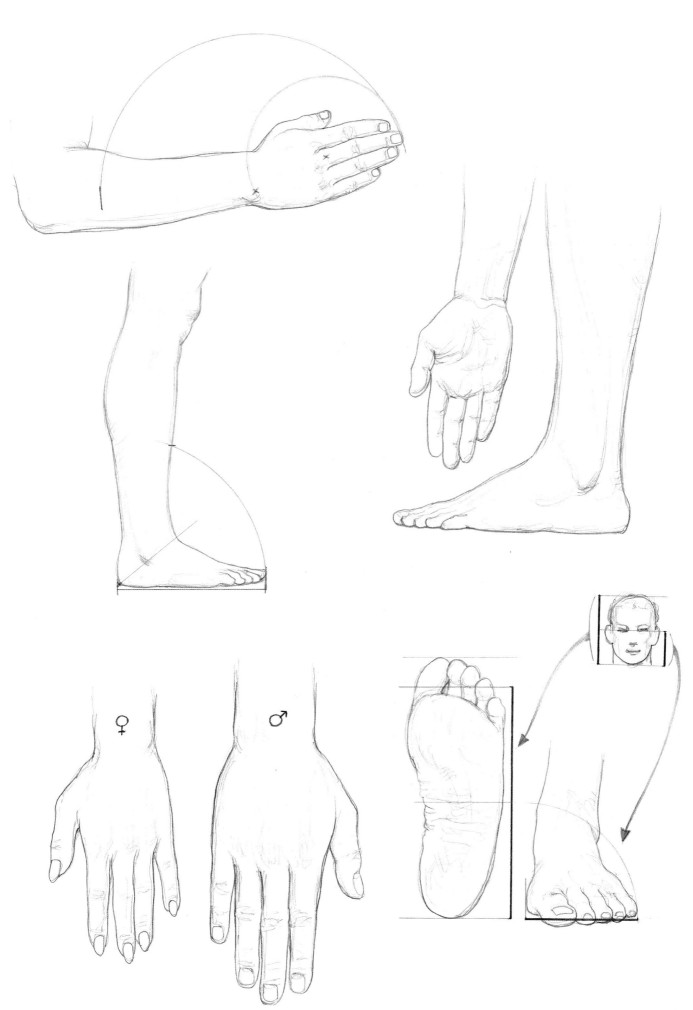

MÉTODOS DE PROCEDIMIENTO

En arte, como en las ciencias, la síntesis debería preceder al análisis

Los modos para dibujar las manos y los pies (o, en general, la figura humana, de la cual no hay que olvidar que forman parte...) son diversos, desde el de línea (se trazan sobre todo los contornos de las formas), hasta el de tono o tonal (se valoran las relaciones entre las partes iluminadas y en sombra), el "constructivo" (se localizan los elementos "de sustentación" y su simplificación geométrica), el estructural (se reconocen y contraponen las "masas" principales y más esenciales), etc. Cada uno de estos procedimientos tiene ventajas y limitaciones: la elección de uno de ellos depende, además de las actitudes psicológicas o de las preferencias expresivas del artista, también de las características de la forma a dibujar que, por así decir, "exigen" un cierto modo de representación. Sin embargo, esté atento a no detenerse en un procedimiento único, quizá en aquel que le parezca más sencillo, sino experimente libremente otros, alternativamente o asociándolos entre sí: más que convertirlo en un rígido esquema ejecutivo, trate de dominar todos y elegir el más adecuado a las circunstancias particulares y el que resulte espontáneo en relación con el auténtico estilo expresivo que usted posea.

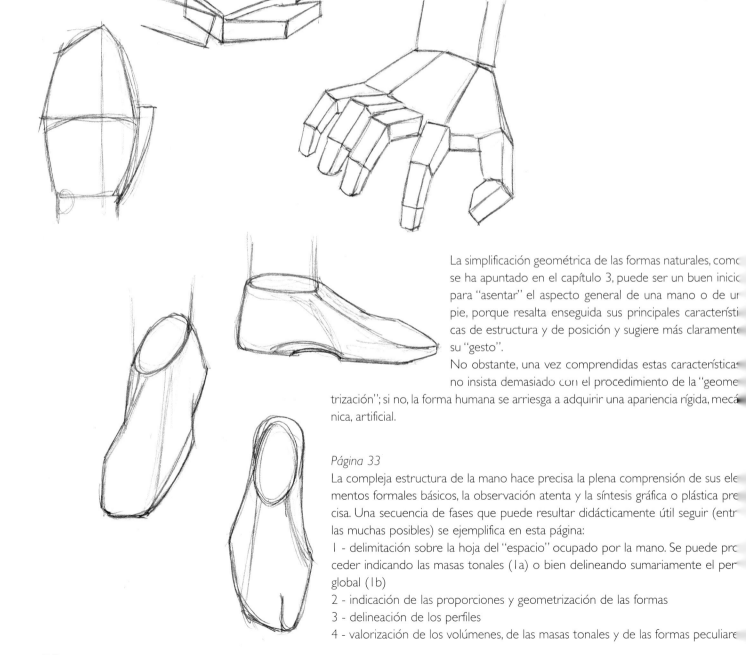

La simplificación geométrica de las formas naturales, como se ha apuntado en el capítulo 3, puede ser un buen inicio para "asentar" el aspecto general de una mano o de un pie, porque resalta enseguida sus principales características de estructura y de posición y sugiere más claramente su "gesto".

No obstante, una vez comprendidas estas características no insista demasiado con el procedimiento de la "geometrización"; si no, la forma humana se arriesga a adquirir una apariencia rígida, mecánica, artificial.

Página 33

La compleja estructura de la mano hace precisa la plena comprensión de sus elementos formales básicos, la observación atenta y la síntesis gráfica o plástica precisa. Una secuencia de fases que puede resultar didácticamente útil seguir (entre las muchas posibles) se ejemplifica en esta página:

1 - delimitación sobre la hoja del "espacio" ocupado por la mano. Se puede proceder indicando las masas tonales (1a) o bien delineando sumariamente el perfil global (1b)
2 - indicación de las proporciones y geometrización de las formas
3 - delineación de los perfiles
4 - valorización de los volúmenes, de las masas tonales y de las formas peculiares

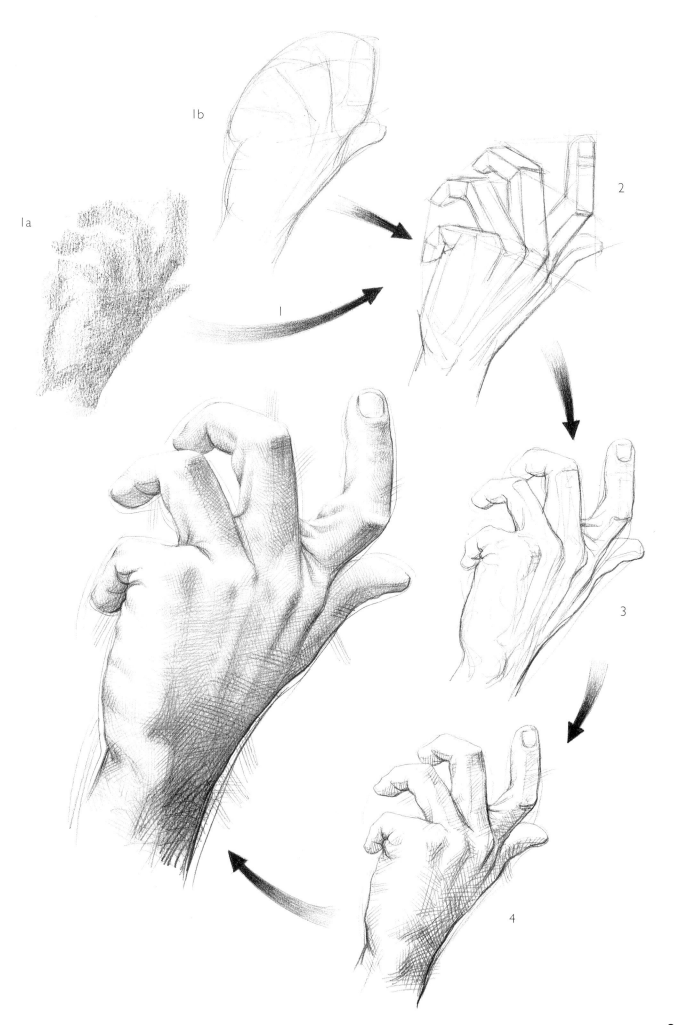

1a

1b

1

2

3

4

10 MOVIMIENTOS ARTICULARES: MANO Y PIE

Para dibujar, de manera anatómicamente correcta, la mano o el pie se necesita conocer al menos algunas características de las numerosas articulaciones implicadas, los movimientos que éstas permiten (sobre todo su grado de amplitud) y su límite mecánico. En el pie los movimientos son muy finos, conexos con las exigencias de la locomoción y la posición erecta, pero no demasiado amplios ni diversos, y su interpretación plantea pocos problemas al artista. La mano, en cambio, es mucho más móvil y activa en el gesto y la función: muchas de sus articulaciones permiten sobre todo la flexión y la extensión de los segmentos óseos; éstos conectan sus propias características y la suma de cada uno de los movimientos aumenta su amplitud y permite desplazamientos muy delicados y complejos, sobre todo en el pulgar. Los movimientos de la mano los producen sus propios músculos, pero también muchos otros que están situados en el antebrazo y que, prolongando los tendones hasta las falanges, actúan sobre los dedos (flexión y extensión). Además, a nivel de la muñeca, la articulación entre el carpo el cúbito y el radio permite, aparte de la flexión o la extensión de la mano, también su pronación y su supinación.

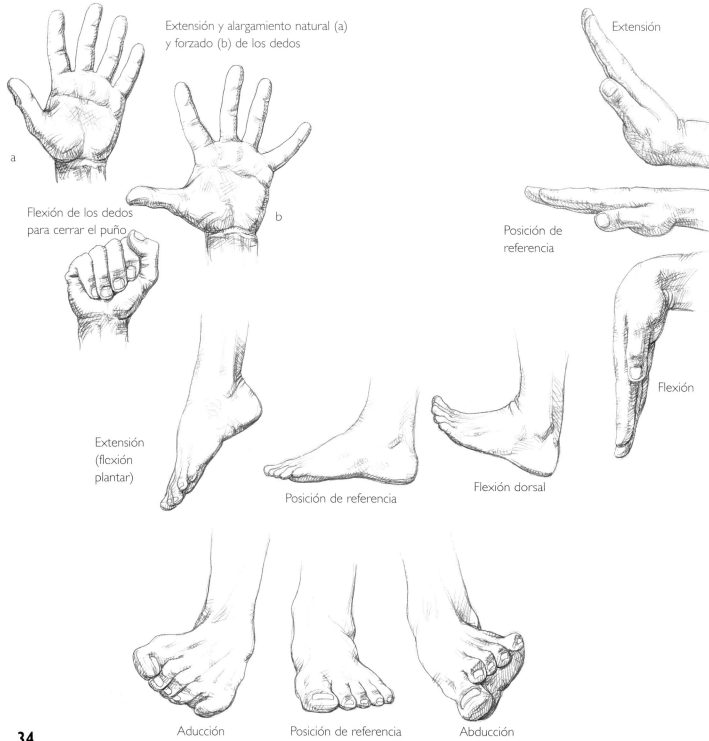

Extensión y alargamiento natural (a) y forzado (b) de los dedos

Extensión

Flexión de los dedos para cerrar el puño

Posición de referencia

Flexión

Extensión (flexión plantar)

Posición de referencia

Flexión dorsal

Aducción

Posición de referencia

Abducción

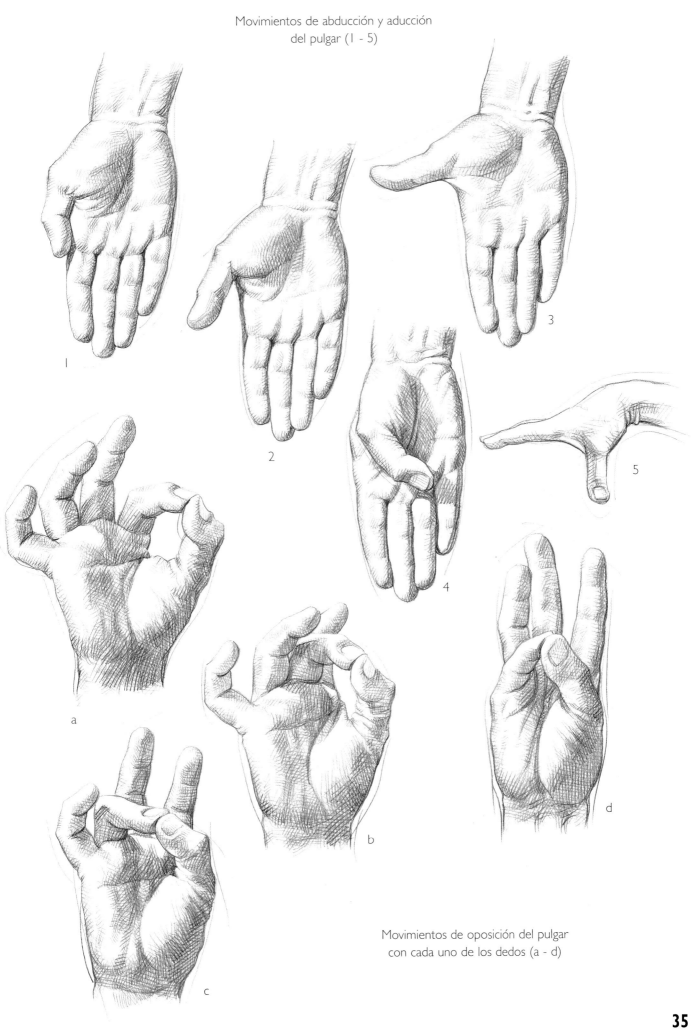

Movimientos de abducción y aducción
del pulgar (1 - 5)

Movimientos de oposición del pulgar
con cada uno de los dedos (a - d)

35

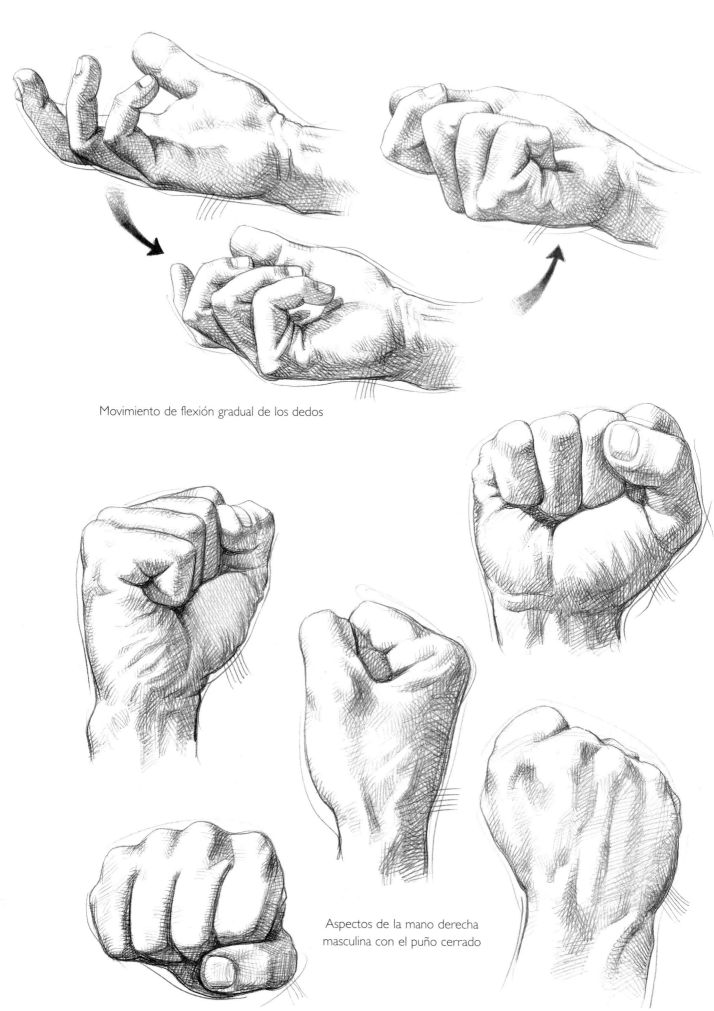

Movimiento de flexión gradual de los dedos

Aspectos de la mano derecha
masculina con el puño cerrado

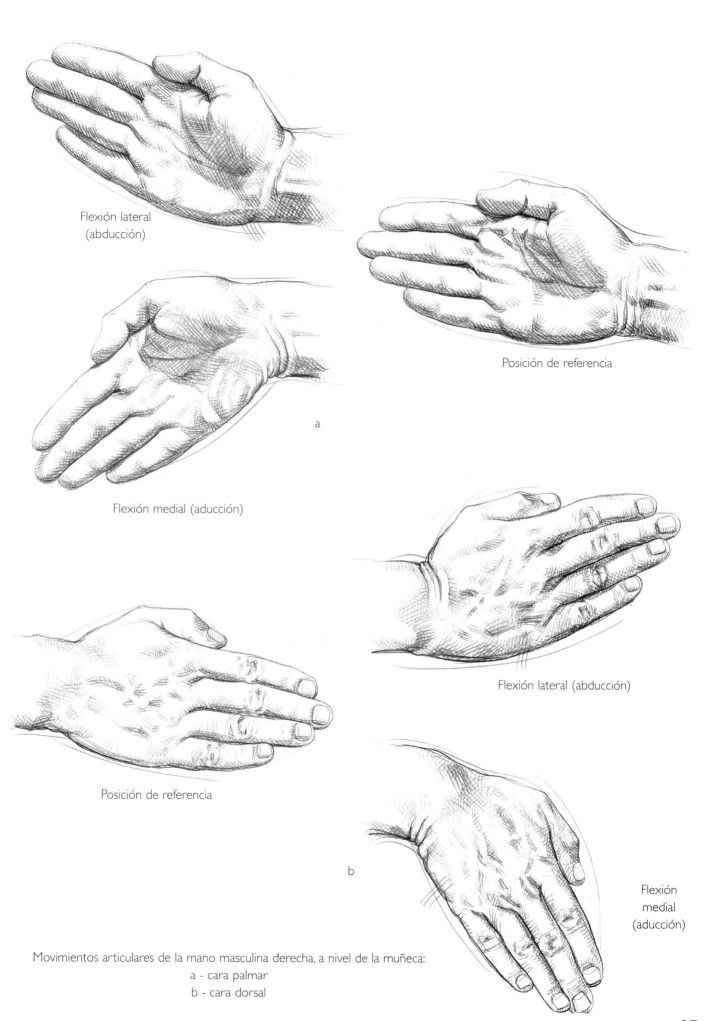

Flexión lateral
(abducción)

Posición de referencia

a

Flexión medial (aducción)

Flexión lateral (abducción)

Posición de referencia

b

Flexión
medial
(aducción)

Movimientos articulares de la mano masculina derecha, a nivel de la muñeca:
a - cara palmar
b - cara dorsal

Es notorio que el "gesto" indica el movimiento corporal que acompaña a una expresión o a la comunicación de un mensaje. A veces es táci-to (una especie de lenguaje "no verbal"), más frecuentemente acompaña, acentúa, completa o enriquece lo que la palabra dice. El estudio del significado gestual, en muchos casos universal, en otros ligado a tradiciones y culturas locales, es desarrollado por la psicología y por la etología humana: para el artista puede constituir un tema inagotable de observación. Pero, con toda seguridad, su atención se ve atraída sobre todo por la acción que la mano (en menor medida el pie) puede realizar, por la postura que ella asume al desarrollar una determinada ope-ración. Combinando la variedad de la acción, la variabilidad morfológica de la mano, las diferentes condiciones (de iluminación, de angulación de la perspectiva, etc.) en las cuales puede ser observada, la mano humana ofrece una fuente de inspiración casi inagotable. Para no extra-viarse, conviene iniciar el estudio de estas formas adoptando con las propias manos (o las de un modelo) posturas con que se llevan a cabo acciones simples y habituales, típicas de la vida cotidiana, como las ejemplificadas en los dibujos de estas páginas (salvo en la que empuña un revólver, evidentemente...).

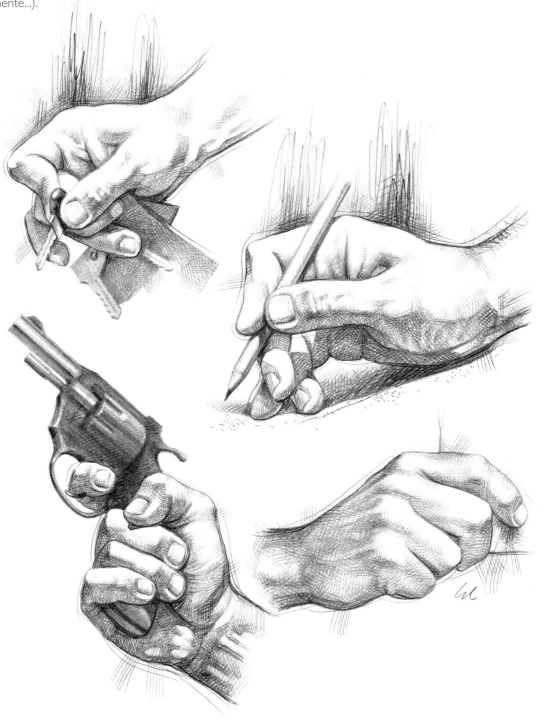

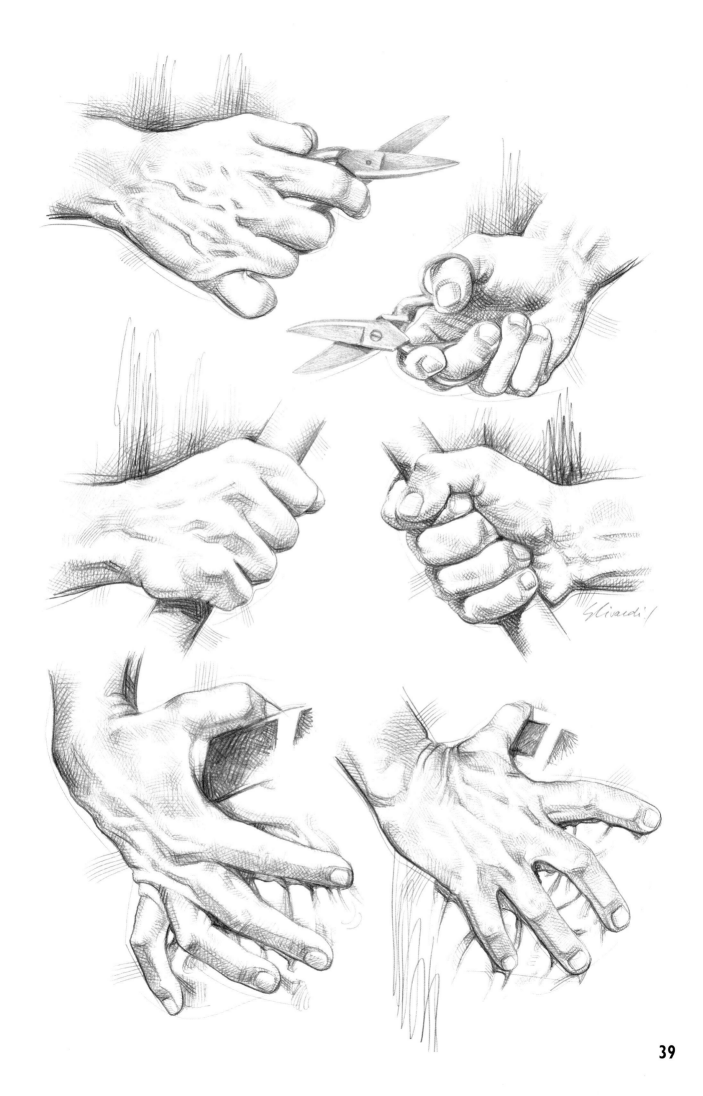

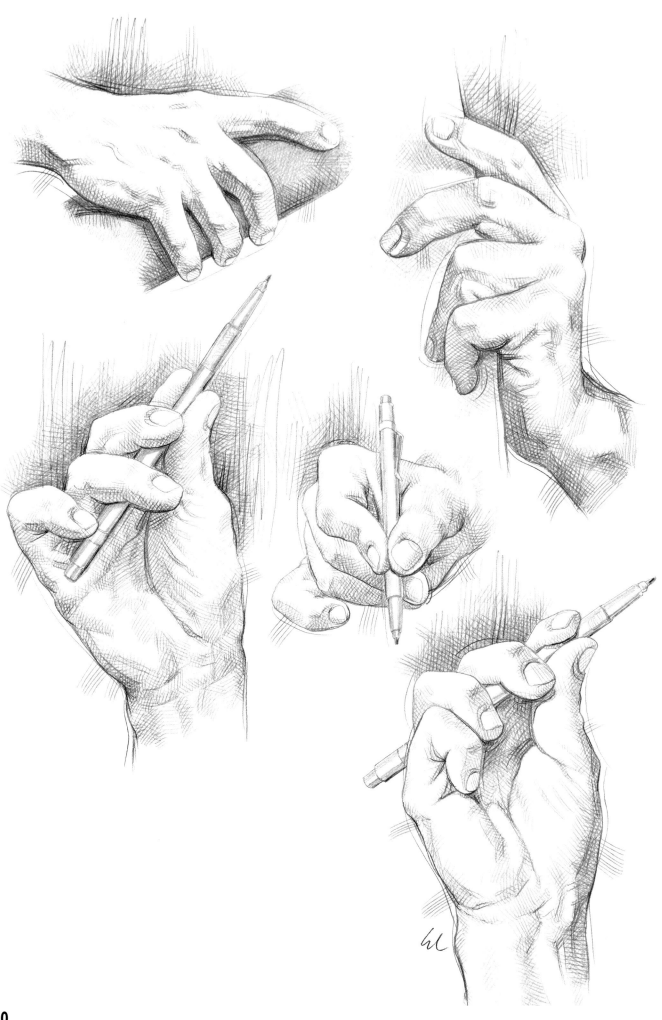

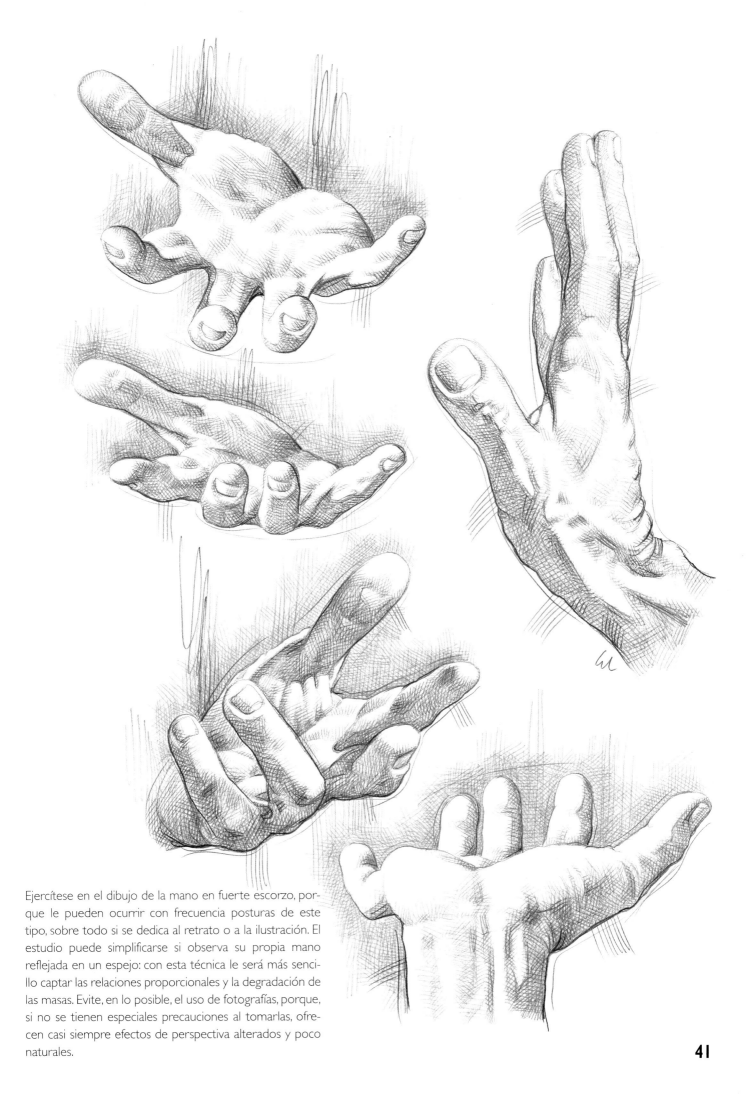

Ejercítese en el dibujo de la mano en fuerte escorzo, por-
que le pueden ocurrir con frecuencia posturas de este
tipo, sobre todo si se dedica al retrato o a la ilustración. El
estudio puede simplificarse si observa su propia mano
reflejada en un espejo: con esta técnica le será más senci-
llo captar las relaciones proporcionales y la degradación de
las masas. Evite, en lo posible, el uso de fotografías, porque,
si no se tienen especiales precauciones al tomarlas, ofre-
cen casi siempre efectos de perspectiva alterados y poco
naturales.

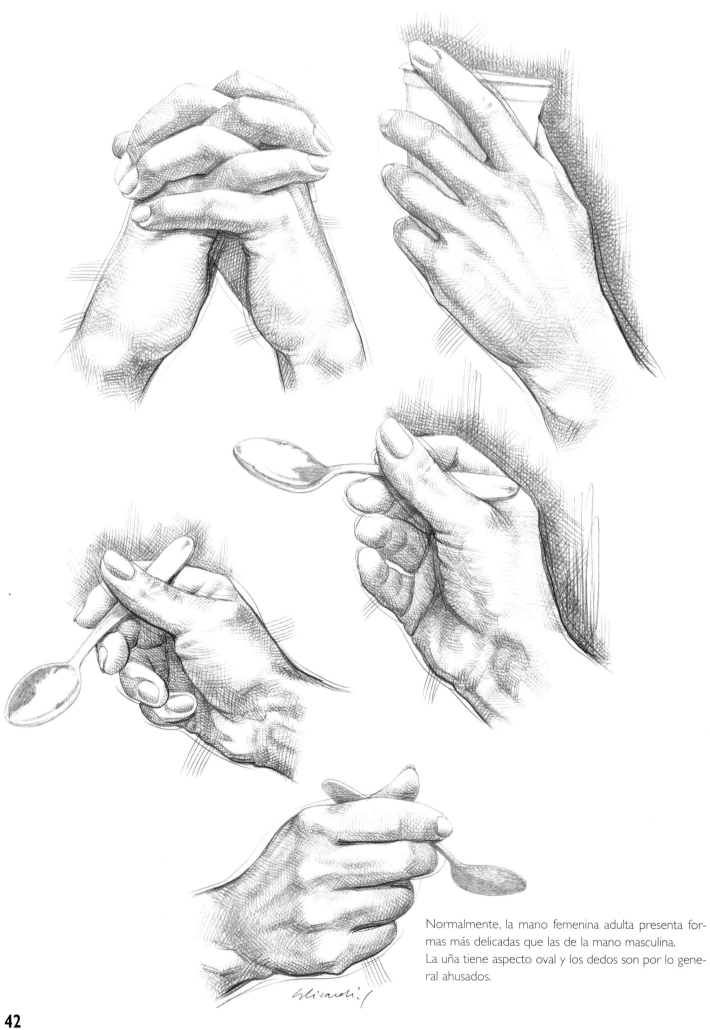

Normalmente, la mano femenina adulta presenta formas más delicadas que las de la mano masculina.
La uña tiene aspecto oval y los dedos son por lo general ahusados.

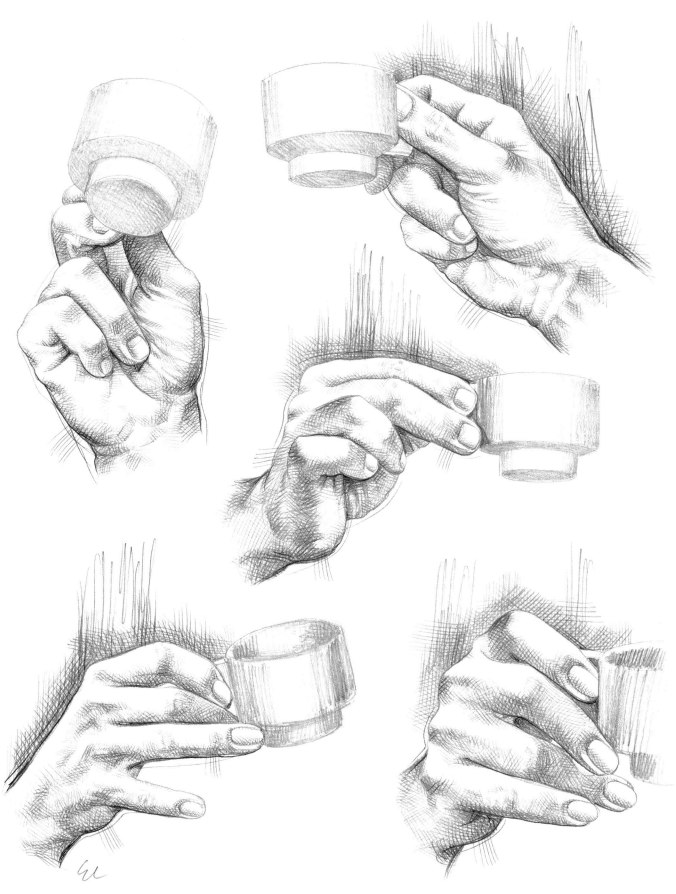

El mismo gesto (sostener una taza) se representa aquí
mientras lo lleva a cabo una mano (derecha) masculina
y una mano (derecha) femenina (en los dos dibujos de
abajo).

MANOS Y PIES: FORMAS, POSTURAS Y TIPOS

Como en la mayoría de los anteriores, los dibujos reproducidos en esta sección del libro han sido realizados utilizando una misma técnica (lápices de grafito H, HB, B sobre papel de grano grueso de 24 x 33 cm), trazando una sola mano o un solo pie en cada hoja. Y esto con conocimiento de causa, porque he pretendido limitarme a sugerir una pequeña serie de posiciones diversas (de las innumerables posibles) interesantes desde el punto de vista del estudio anatómico-morfológico, y no "ejemplos" que copiar rígidamente. En estas imágenes, en cambio, debe usted inspirarse para disponer su mano o su pie, o los de los modelos, en posiciones iguales o parecidas y estudiarlas también desde puntos de vista diferentes o en condiciones de luz diversas.

Es evidente que sería muy útil (y también más divertido) realizar tales estudios con técnicas de dibujo variadas (carboncillo, acuarela, pluma y tinta, etc.), con procedimientos diversos (tonal, de línea, de masas, etc.), valorando también la oportunidad de aportar acentuaciones expresivas o simplificaciones eficaces.

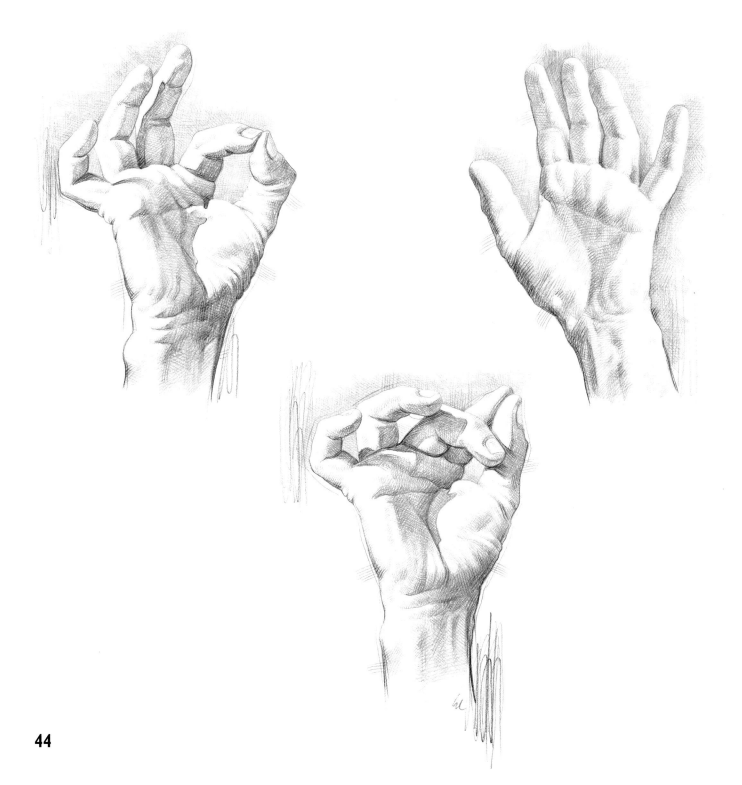

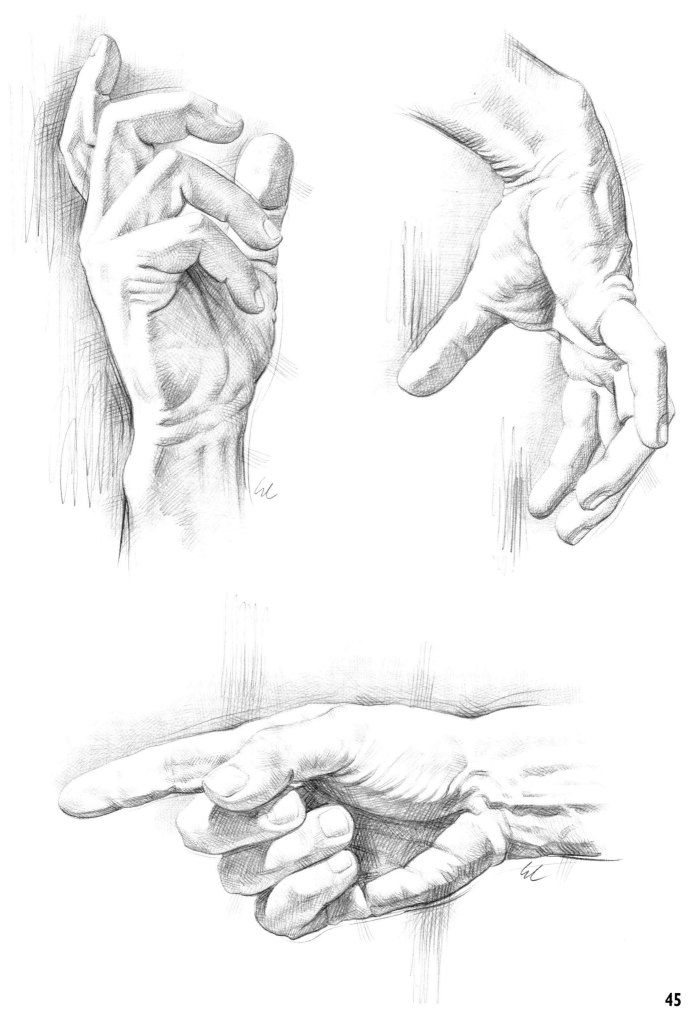

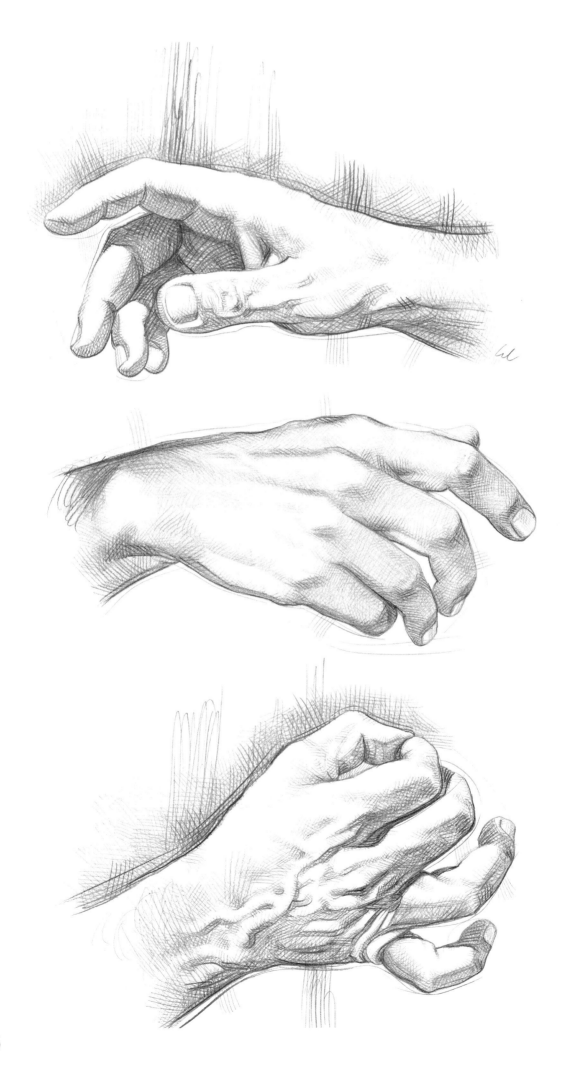

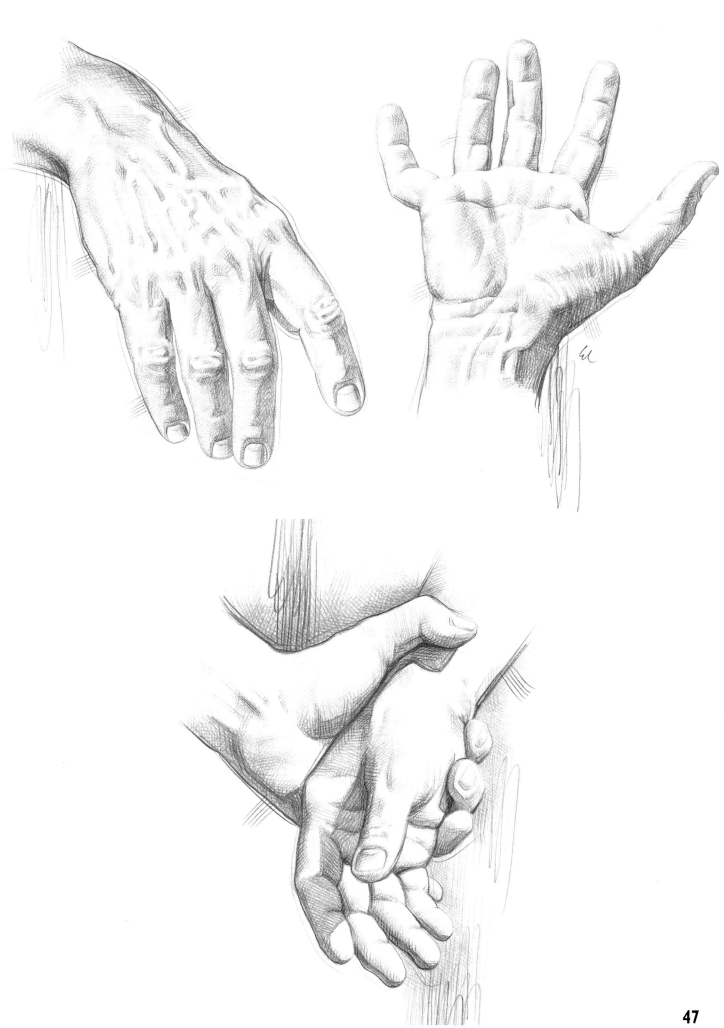

La mano y el pie infantil

La mano del neonato parece más bien regordeta, con la palma gruesa y de abundante espesor (debido al correspondiente desarrollo de los músculos de la base del pulgar y a la presencia de almohadillamientos adiposos también sobre el dorso) y los dedos cortos. Los detalles de las uñas son muy precisos y reproducen, en dimensiones muy pequeñas, las visibles en el adulto. La presencia de almohadillamientos adiposos determina un característico surco "de brazalete" a nivel de la muñeca y las fosillas sobre el dorso, cerca de la raíz de los dedos.

La mano del niño conserva aún, más atenuadas, estas características, aunque los dedos aparecen menos cortos respecto a la palma.

El pie del recién nacido es bastante plano, a causa de la laxitud de los ligamentos y de la abundancia del tejido adiposo que colma la concavidad plantar.

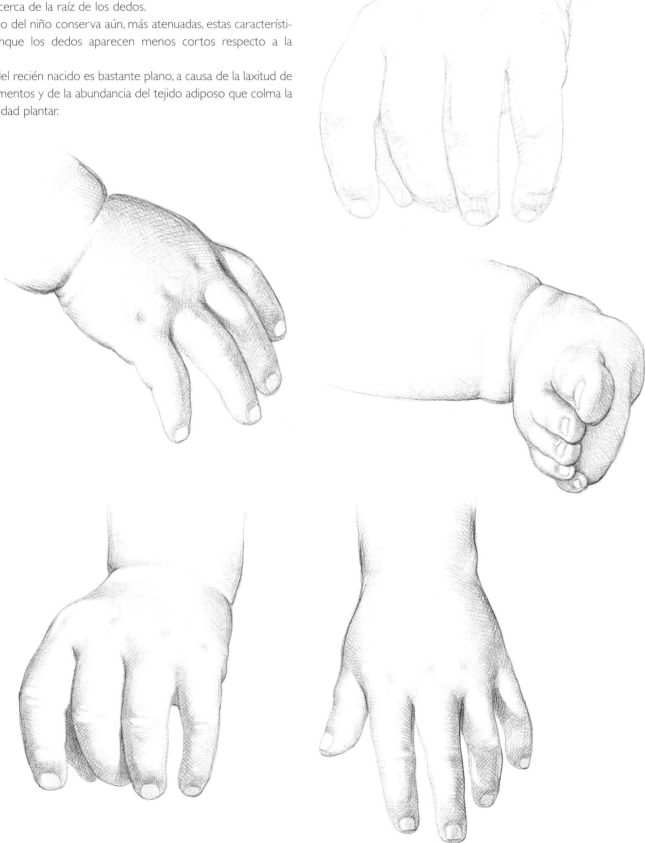

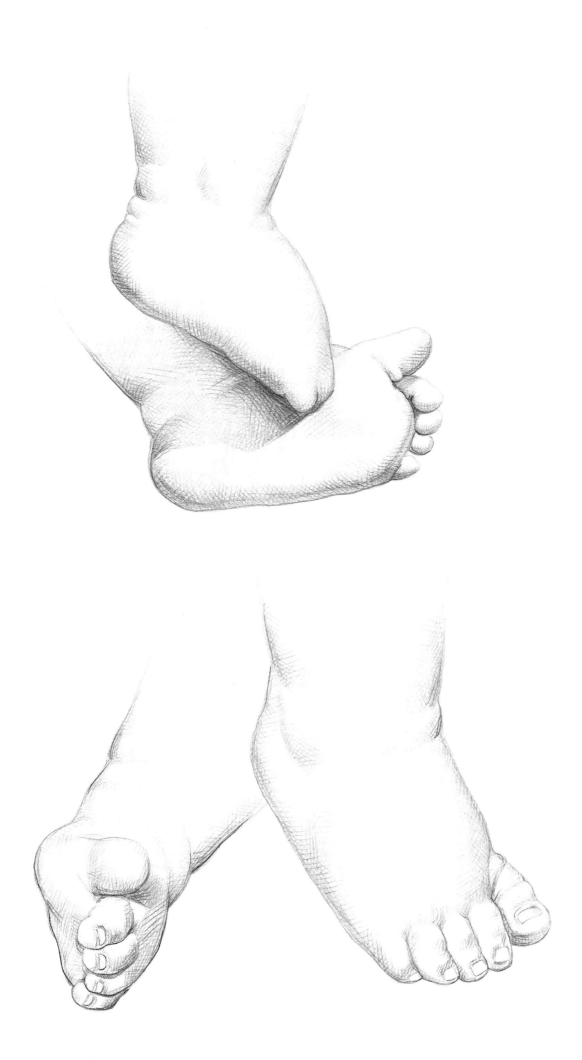

La mano femenina adulta

Como para la cabeza, comparadas con las del hombre, las manos femeninas tienen huesos más pequeños, un desarrollo muscular más delicado, planos más curvos. En conjunto, aparecen más alargadas y finas.

Los dedos son ahusados, con articulaciones poco evidentes y uñas de forma oval. Sobre el dorso, la vellosidad está casi ausente, y las venas superficiales y los tendones están poco realzados.

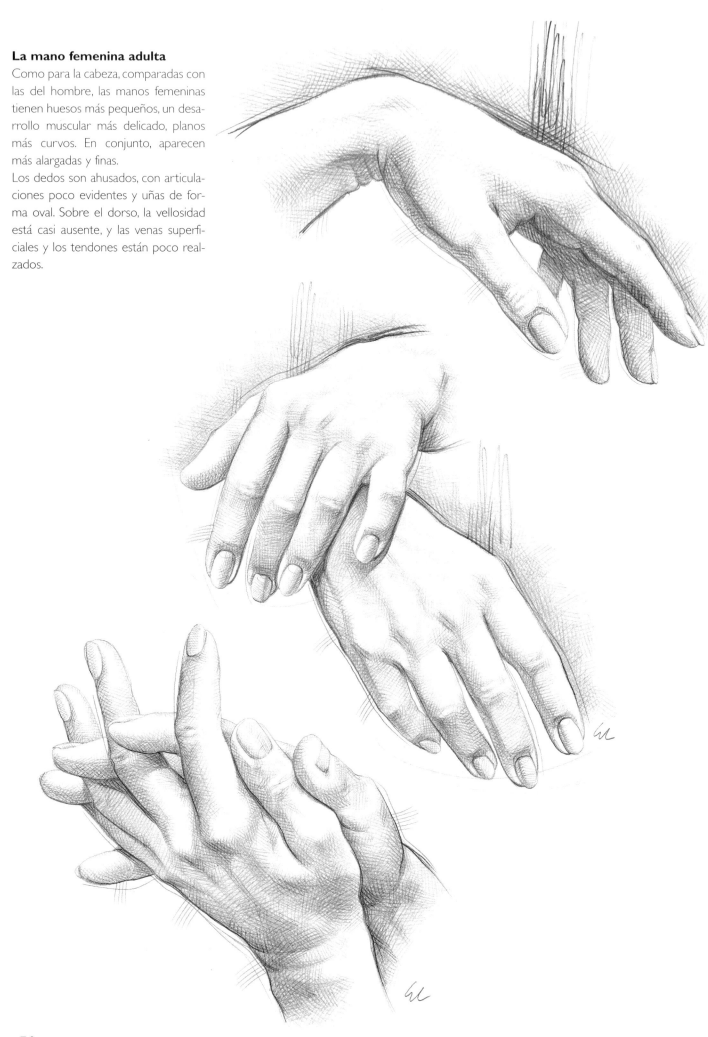

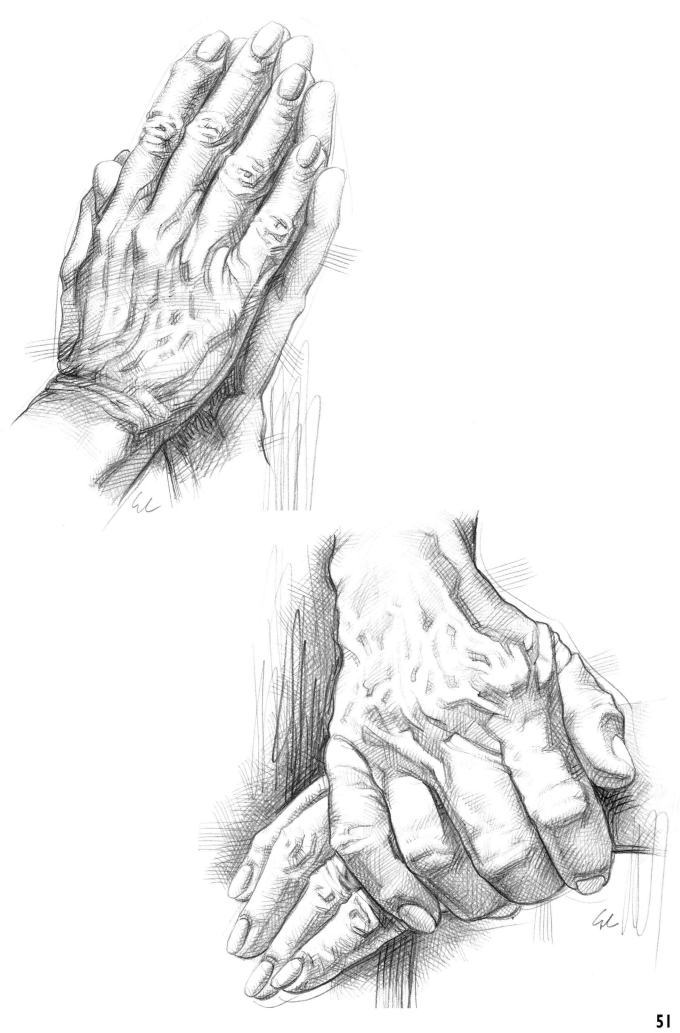

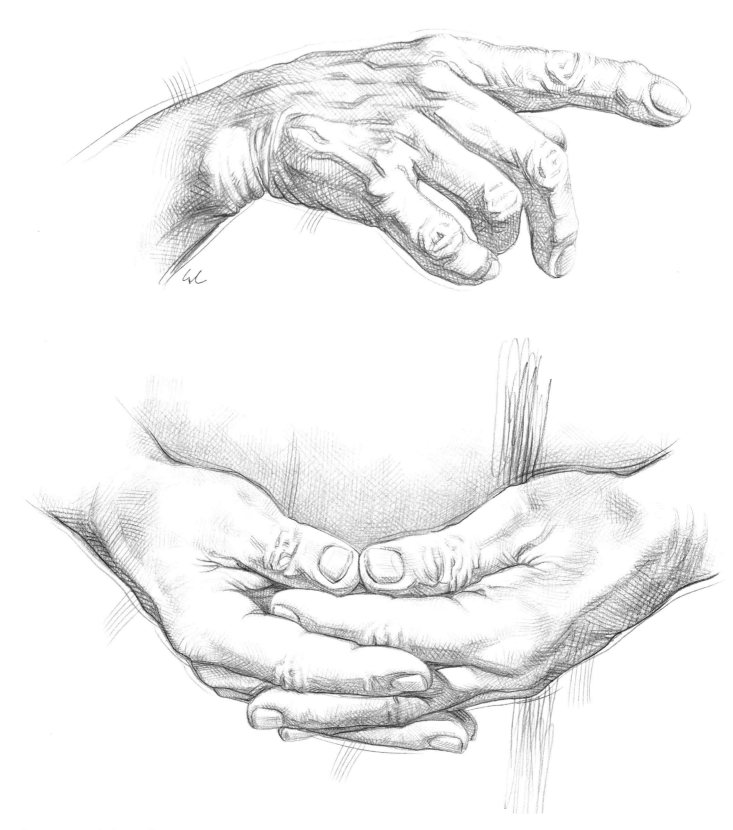

La mano y el pie senil

La mano de la persona anciana tiene un aspecto peculiar, a causa de la atrofia, bien del tejido adiposo subcutáneo (que acentúa los salientes de las articulaciones de los dedos y los huesos del metacarpo), o bien de los propios músculos (sobre todo del I interóseo dorsal). Las articulaciones, además, pueden verse afectadas por artritis, con el correspondiente engrosamiento de las interfalángicas y desviaciones de los dedos. La dermis se vuelve delgada, atrófica, rígida (se forman y permanecen muchas arrugas y pliegues), sobre el dorso aparecen numerosas manchas oscuras (debidas a densificaciones de melanina) y se hacen más salientes las venas superficiales.

El pie del anciano presenta con frecuencia callosidades acentuadas en los puntos mecánicamente más solicitados, el dedo gordo valgo (es decir, desviado hacia los otros dedos) y el aplanamiento de la bóveda (por efecto de la artrosis del tarso y de la atrofia de los músculos plantares).

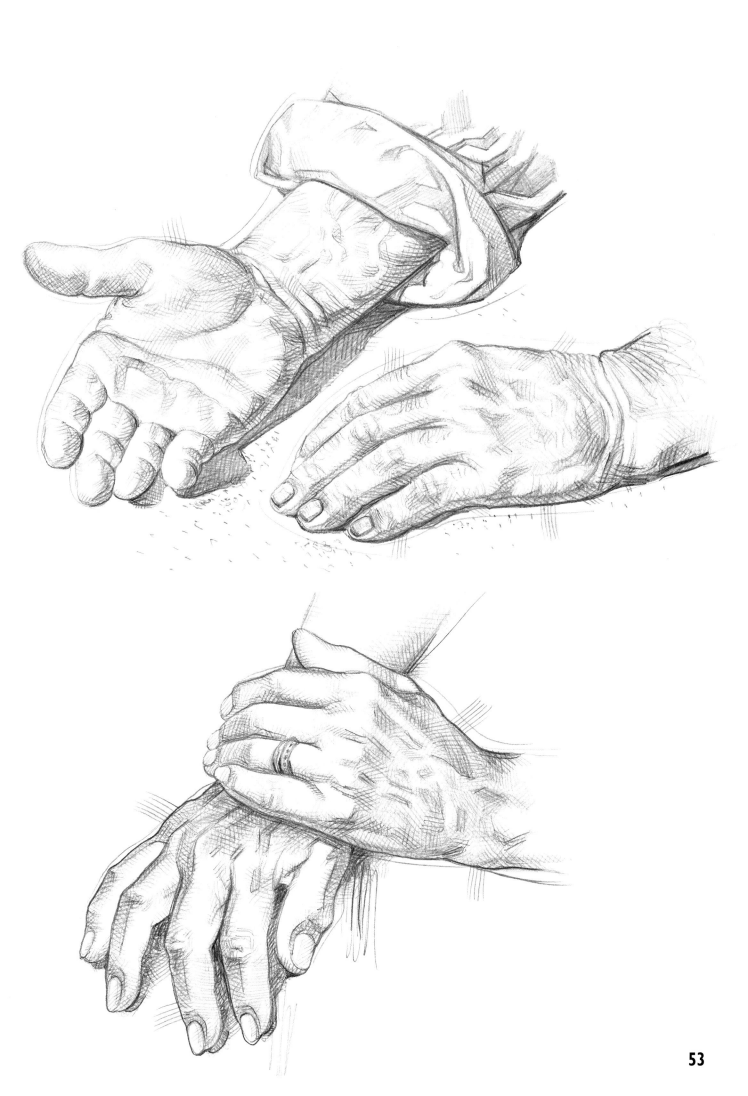

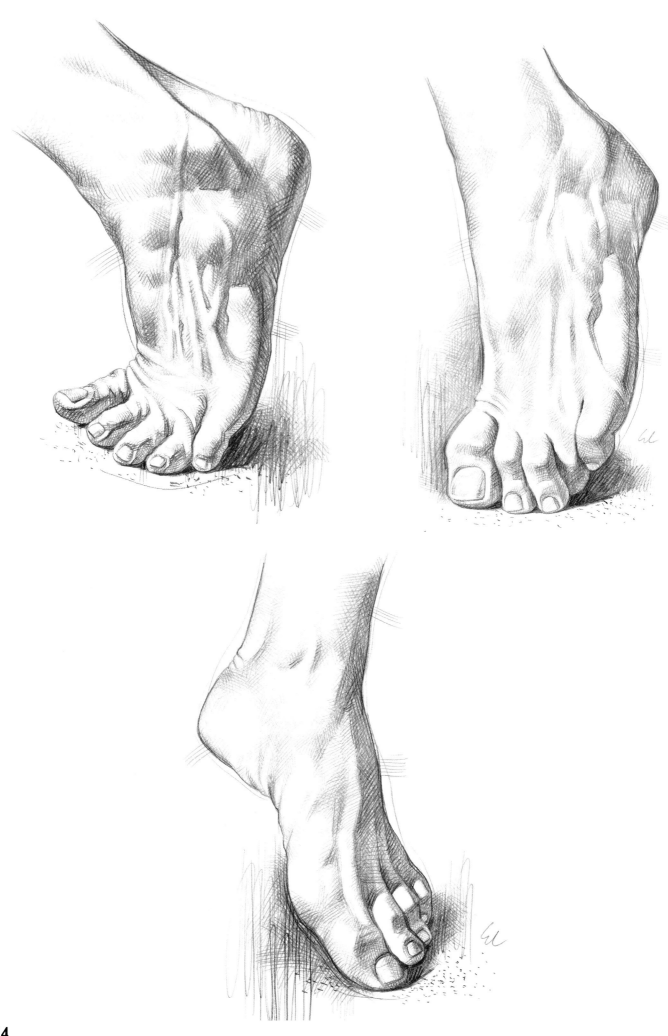

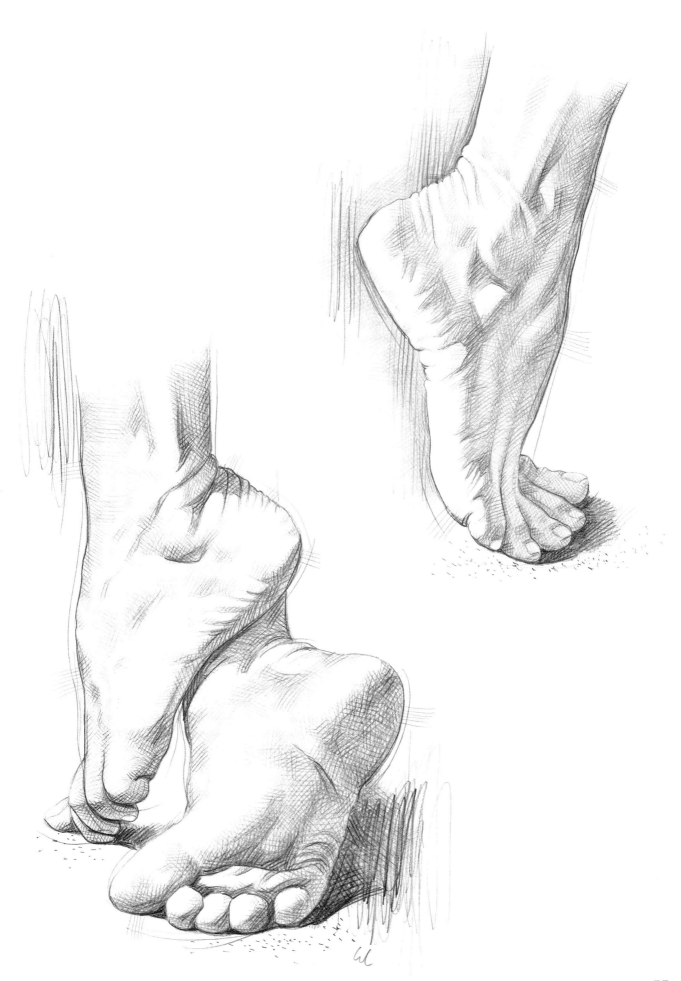

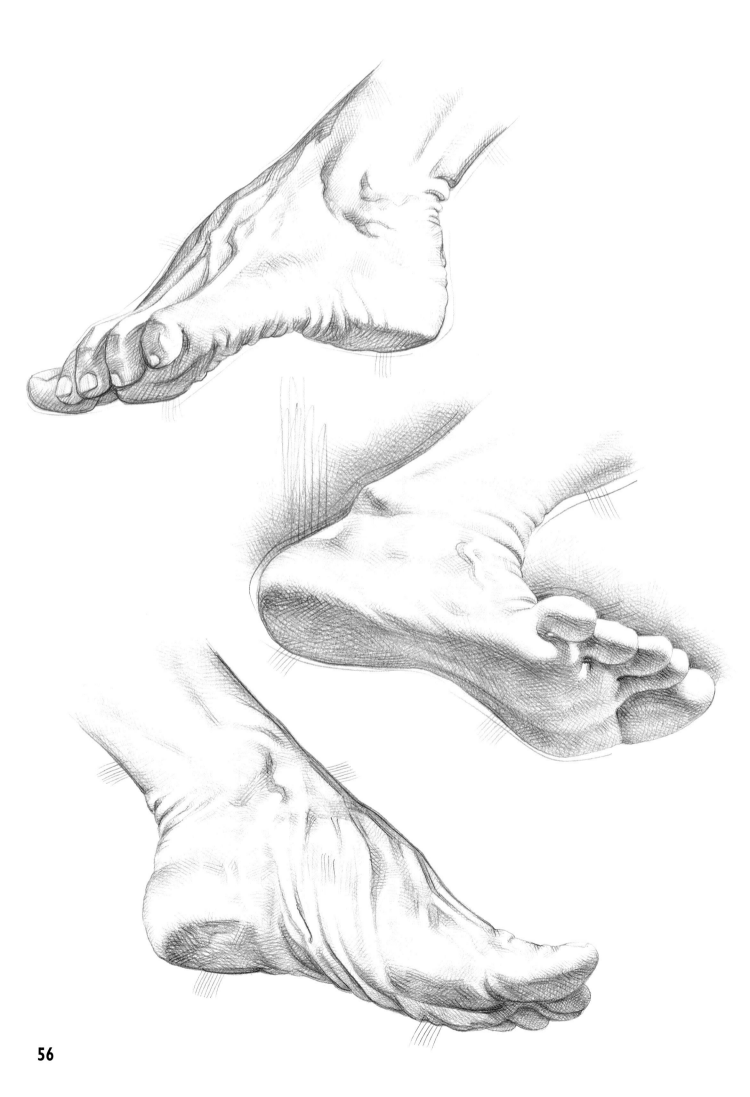

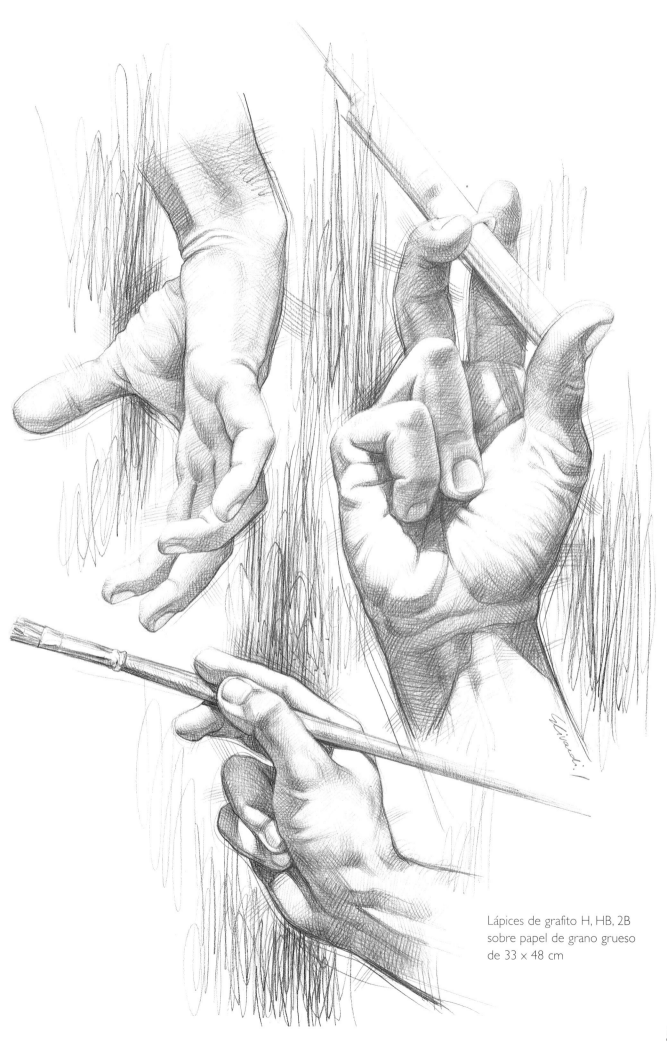

Lápices de grafito H, HB, 2B
sobre papel de grano grueso
de 33 x 48 cm

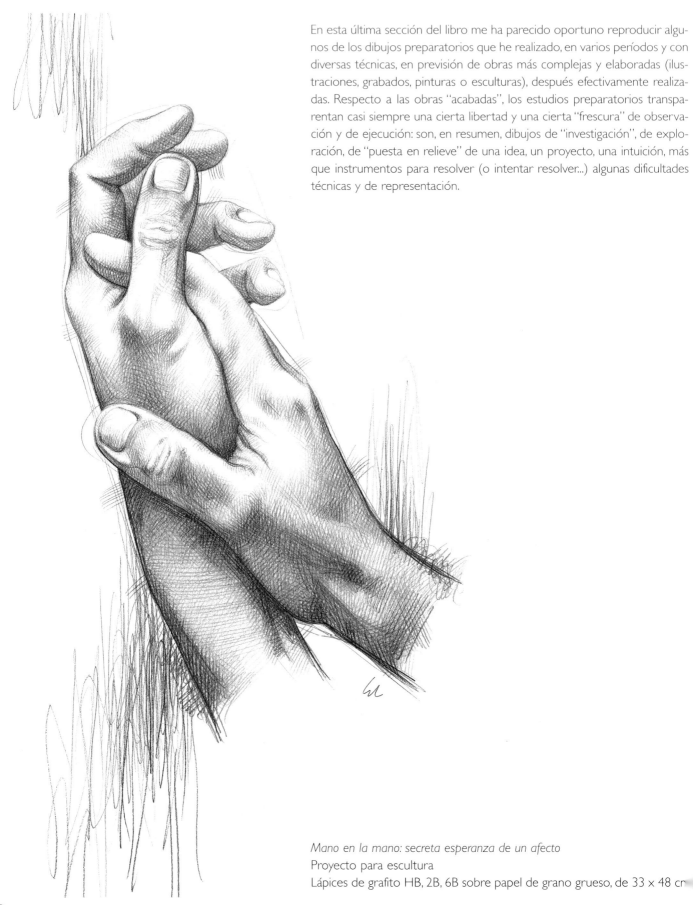

En esta última sección del libro me ha parecido oportuno reproducir algunos de los dibujos preparatorios que he realizado, en varios períodos y con diversas técnicas, en previsión de obras más complejas y elaboradas (ilustraciones, grabados, pinturas o esculturas), después efectivamente realizadas. Respecto a las obras "acabadas", los estudios preparatorios transparentan casi siempre una cierta libertad y una cierta "frescura" de observación y de ejecución: son, en resumen, dibujos de "investigación", de exploración, de "puesta en relieve" de una idea, un proyecto, una intuición, más que instrumentos para resolver (o intentar resolver...) algunas dificultades técnicas y de representación.

Mano en la mano: secreta esperanza de un afecto
Proyecto para escultura
Lápices de grafito HB, 2B, 6B sobre papel de grano grueso, de 33 x 48 cm

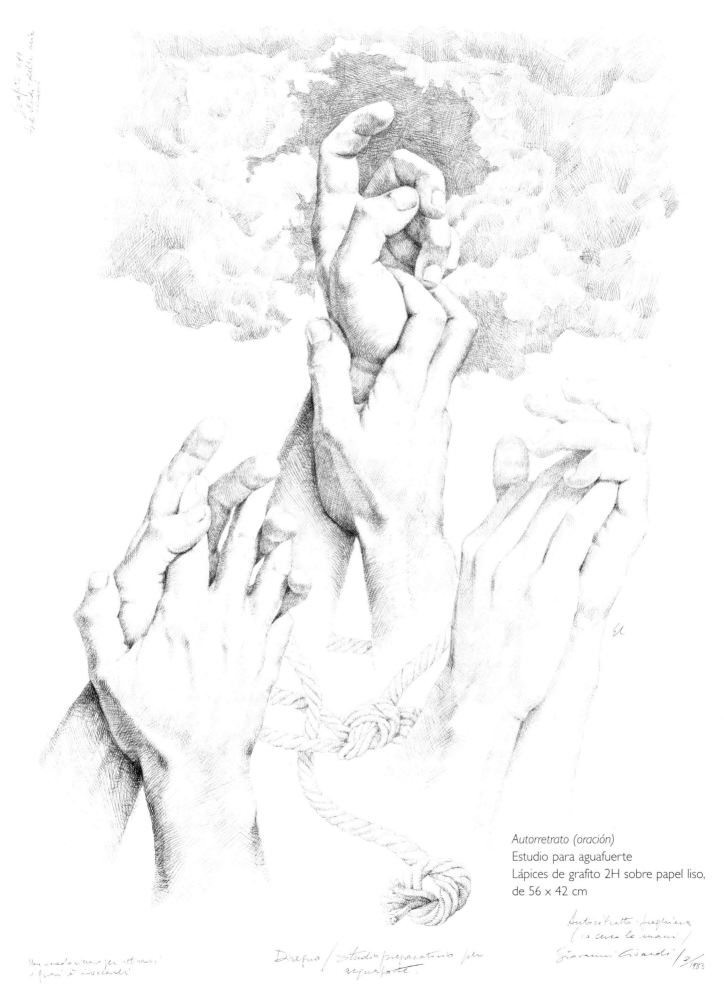

Autorretrato (oración)
Estudio para aguafuerte
Lápices de grafito 2H sobre papel liso,
de 56 × 42 cm

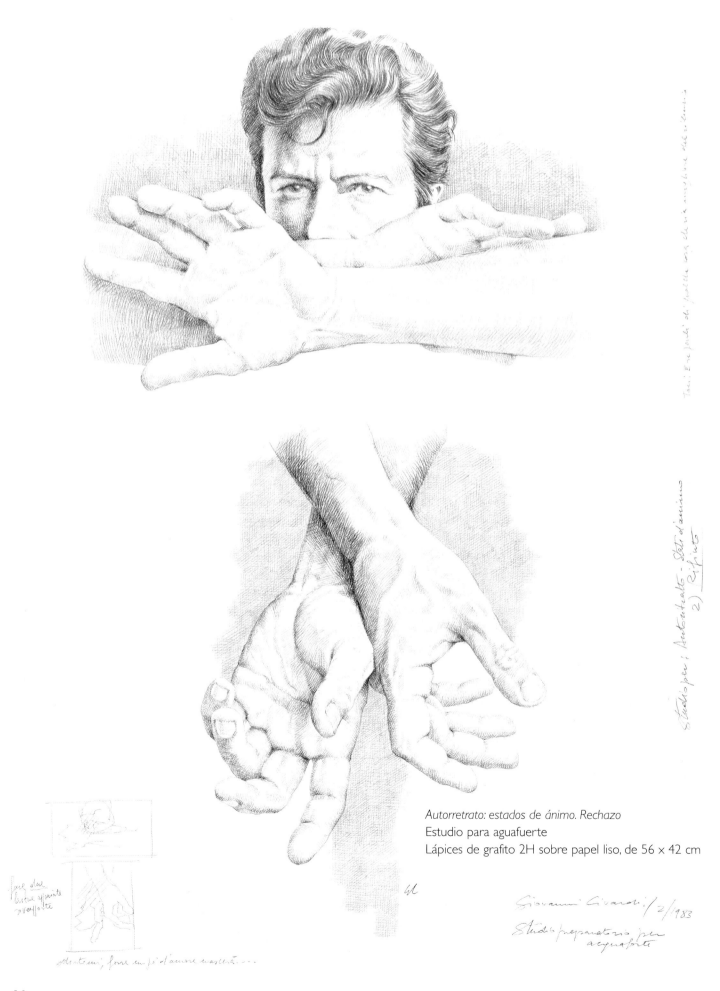

Autorretrato: estados de ánimo. Rechazo
Estudio para aguafuerte
Lápices de grafito 2H sobre papel liso, de 56 × 42 cm

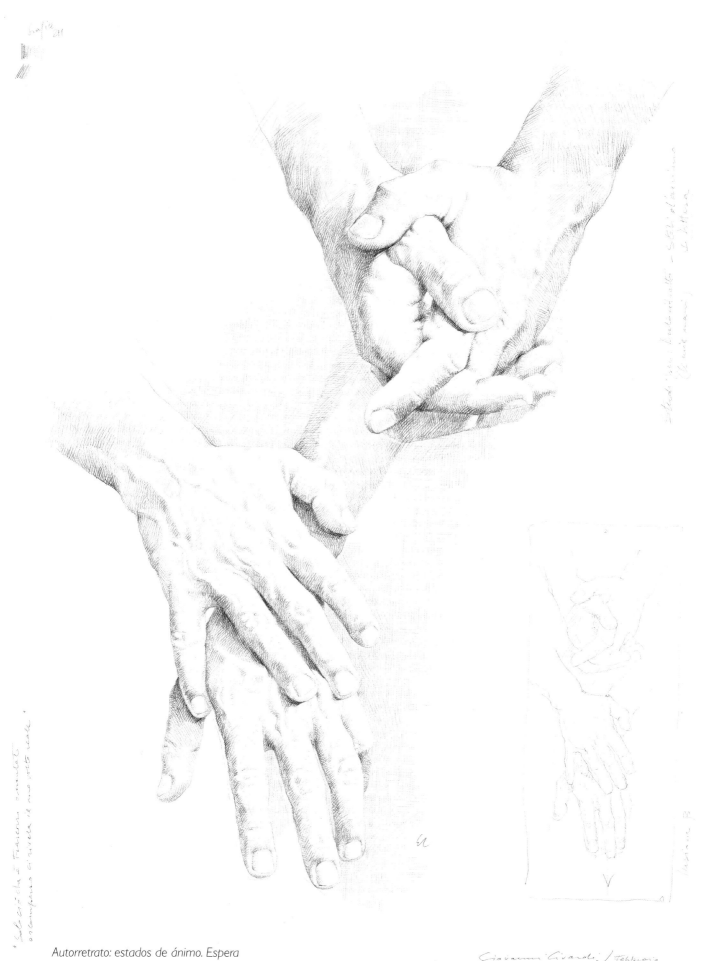

Autorretrato: estados de ánimo. Espera
Estudio para aguafuerte
Lápices de grafito 2H sobre papel liso, de 56 × 42 cm

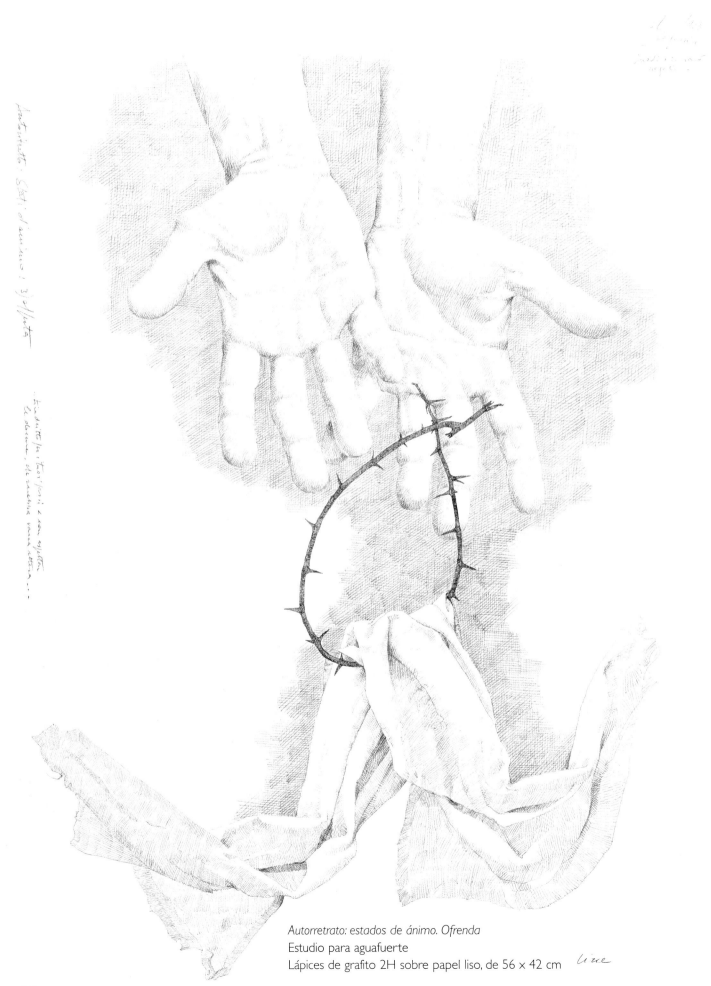

Autorretrato: estados de ánimo. Ofrenda
Estudio para aguafuerte
Lápices de grafito 2H sobre papel liso, de 56 × 42 cm

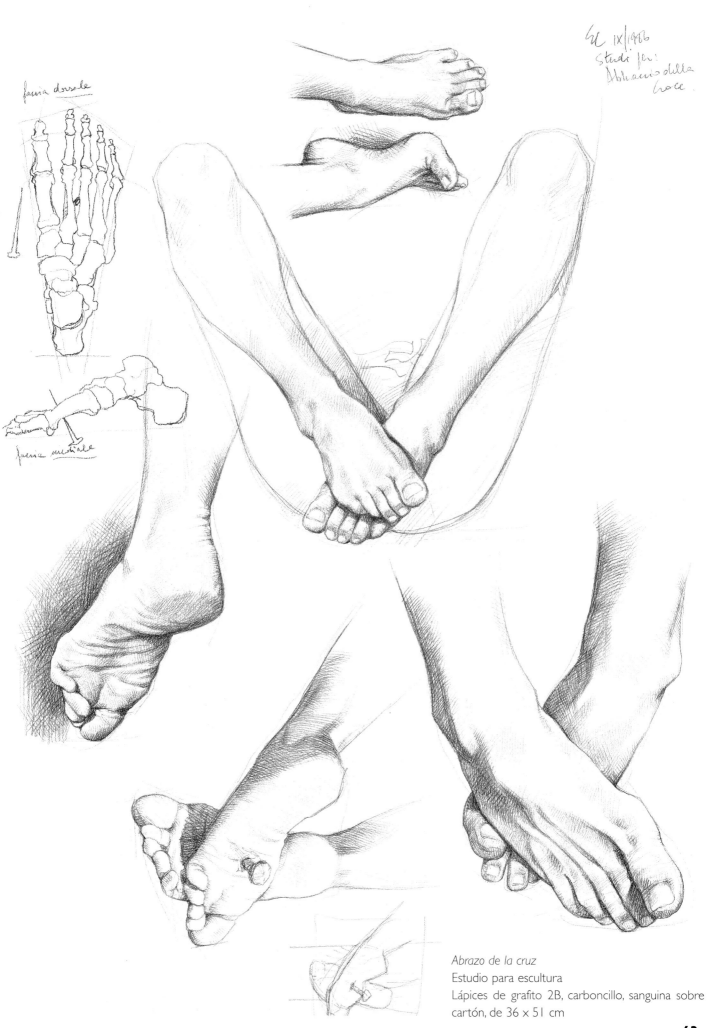

Abrazo de la cruz
Estudio para escultura
Lápices de grafito 2B, carboncillo, sanguina sobre
cartón, de 36 x 51 cm

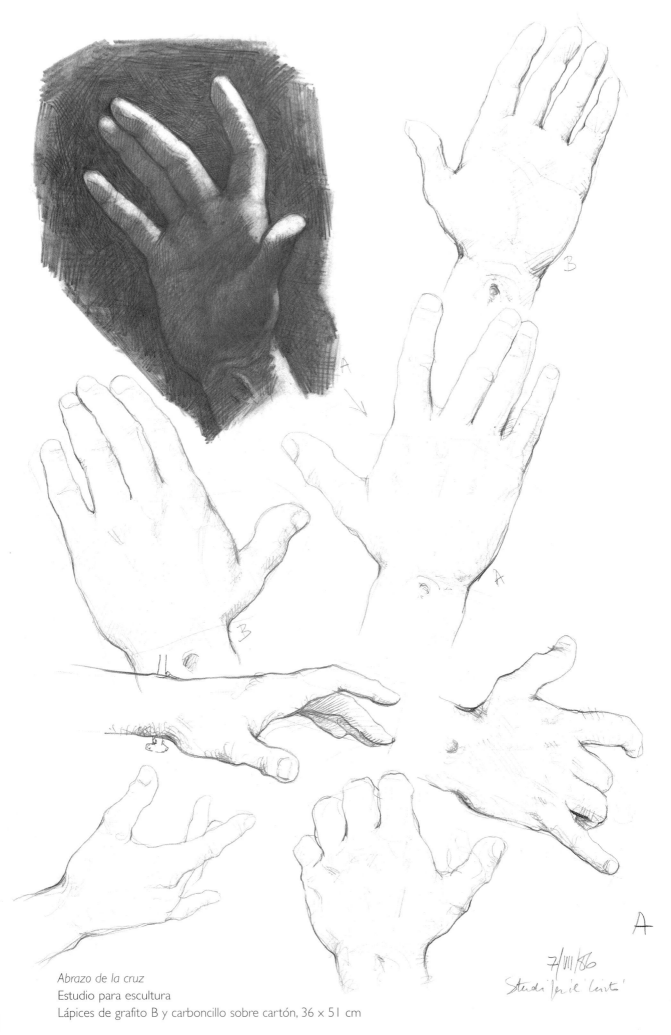

Abrazo de la cruz
Estudio para escultura
Lápices de grafito B y carboncillo sobre cartón, 36 x 51 cm